U0064853

京都的設計

by NIKKEI DESIGN

京都的設計

by NIKKEI DESIGN

目次

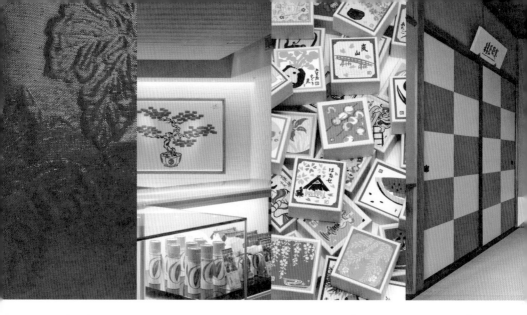

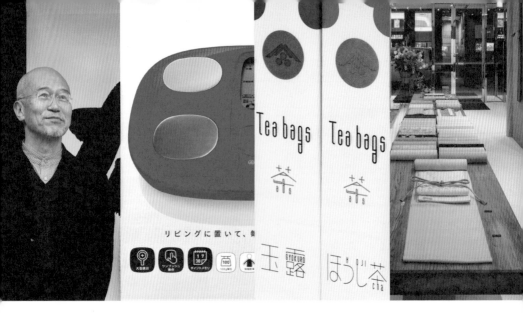

擅長於現今日本所追求的「傳統×革新」的京都

從京都出發的商業是有著既讓人感受到歷史傳統的東西，又讓現代的我們能為之著迷。那就是，他們邊製作東西並慎重地保護生活文化的傳統要素，邊持續著以接納新的人和素材・技術來革新。同時也具有濃厚獨特的歷史性和地理性的特徵，而吸引許多的日本人以及外國人的，無非是因為革新了傳統的價值而進化到已經符合廣泛的現代生活形態和風格。他們並非只是盤坐在「京都」這個品牌上面而已。

被許多人支持的京都品牌，乃專心致力於傳統與革新之間的融合，如此積極參與的是設計的力量。空間設計、產品設計、平面設計、包裝設計……等等充分靈活運用各式各樣的設計所擁有價值創造力以及交流力量，京都品牌向未來刷新了自己的價值，將其易懂且形象化

地傳達到市場上。

日經設計，自一九八七年創刊以來，介紹了各式各樣商務的設計活用案例，傳達了這個重要性。現在使用的企業標語廣告詞（shoulder message）「No Design, No Business」所包含的意義也是相同的。即使在那樣的日經設計眼中所看到的，企業的規模以及行業型態的差異，也為了京都品牌實現傳統和革新與融合的設計管理有了共同點。

本書為了如何閱讀跟理解「京都的設計」，使用「傳統和革新的融合」、「設計管理」、「新素材、新技術」等三個關鍵字來作為導航。京都所實踐的傳統和革新的融合，是產品製作和各種日本商業現在必須專心致力的主題，並且那個可能性已經擴散到日本全國。如果本書能夠成為對新的挑戰有一點助益的話，這是再幸福不過的事情了！

——日經ＢＰ社「日經設計」總編輯　下川一哉

7

傳統與革新的融合

即使在悠久的歷史中所孕育而成的產物和生活的文化放置在製品、品牌核心之中,也不會僅止於此,而會在現代和未來的生活中被結合而進化。為此,不乏與吸收新素材·新技術共同地以新價值創造與溝通為目的的設計管理。

設計管理

企業的經營者,在進行產品開發和品牌之際,適切地運用設計和各種領域的設計師合作,讓製品、品牌和使用者的接點完全地介於設計之中,以達到最大的價值。

新素材·新技術

領導商業上各種各樣革新的新素材·新技術。並且,既存的素材還有技術,也都有著因設計的運用而有了新的價值與可能性。傳統工藝和先端產業在京都生根,聚集著各式各樣的素材與技術。

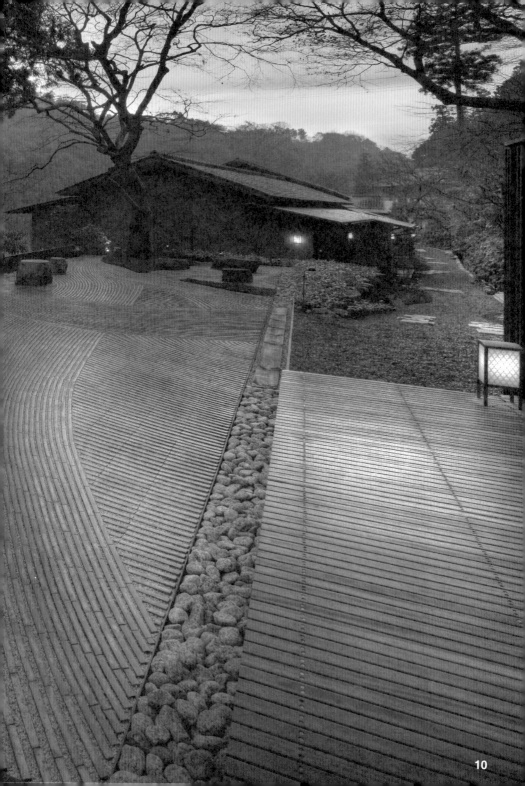

一邊納入京都的環境與文化
一邊摸索自己獨特的風格

伝革

星之屋 京都 星野度假村

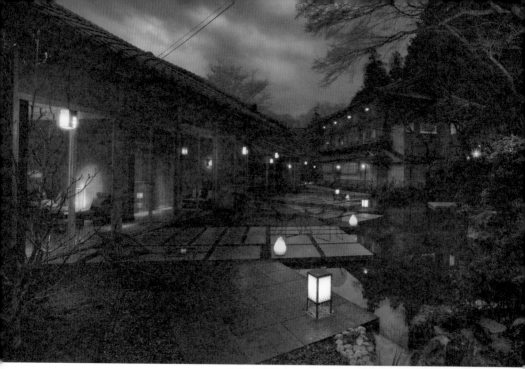

會客廳前的水之庭，從各棟的入口和通道通往池子延伸的舖路石。

二〇〇九年十二月，休閒度假設施「星之屋・京都」在京都嵐山開幕了！二〇〇五年開業的「星之屋」，在一號店「星之屋・輕井沢」之後，將百年的老旅館翻修，接續開了二號店。

在夾於大堰川和崖地間九千六百八十一平方公尺的敷地上，散佈著五棟住宿、二十五間客房，以及餐廳和休息會客室。住宿的旅客是從嵐山渡月橋附近的碼頭，以渡船來接送。陸路的話，則只能從剛好一台小型汽車勉強可通過的細狹道路，來到遠離市區喧囂的稀有環境。星之屋・京都是以十五年來回收投資總額二十五億、稼動率（亦稱為「產能利用率」）百分之七五為目標。順便一提，二〇〇九年的星之屋・輕井沢，其年間平均稼動率為百分之八〇・三。

星野度假村的社長星野佳路說：『星之屋品牌，重視「道地」，並試著將地區文化和自然融合。而相較於輕井沢，星之屋・京都由於以

12

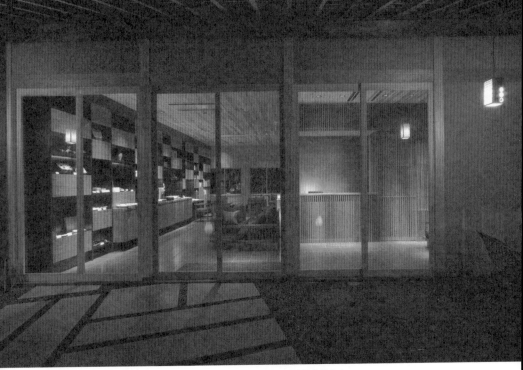

左邊是住宿客自由使用的圖書館休息室，右邊是服務台。而容易被投宿的客人
看到的各棟樓屋簷，全都是以一塵不染的木材整理規劃的。

會客室的沙發因為重視舒適性，所以將座面作成寬且低的設計。

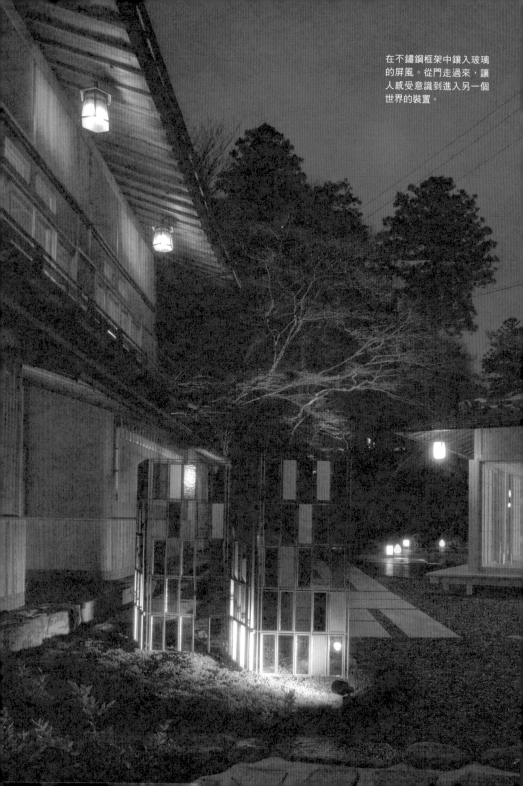

在不鏽鋼框架中鑲入玻璃的屏風。從門走過來，讓人感受意識到進入另一個世界的裝置。

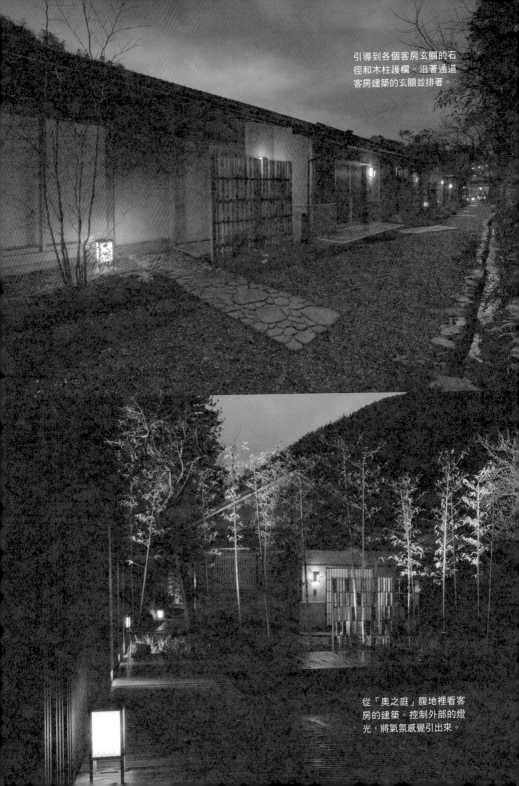

引導到各個客房玄關的石徑和木柱護欄。沿著通道客房建築的玄關並排著。

從「奧之庭」腹地裡看客房的建築。控制外部的燈光，將氣氛感覺引出來。

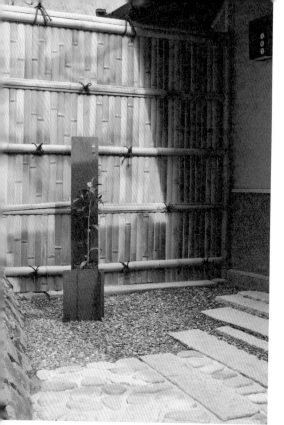

玄關旁的裝置，使用的是耐氣候性鋼 。將其作為與日本庭園裡的石子一起自然變化的素材，把鐵的物體帶入了景觀之中。

「道地」為要素，因此文化的比重很大。』為此，在內外裝修的設計和庭園上，導入源於京都的要素。

例如，室內設計使用京唐紙、庭園則是委託在京都持續經營一四○年的植彌加藤造園公司來做庭園造景。星野社長並提到，專家的技術和共同努力非常重要，還有考量日

本人能信服的東西，也才能影響來自外國的客人。

星之屋的目標是，在永續堅持並保有獨特強烈個性的同時，也能讓日本人和外國人雙方都能享受，並成長為新型態旅館的代表。『不太過於意識京都，試圖建造一個只此僅有的星之屋。』從事設計的東

環境‧建築研究所的東利惠（註：日本知名景觀女建築師）這麼說。

由於建地的狀況等，舊旅館替建困難，所以盡可能地訂立了建物整修方針的改建計畫。在從開業起一百年的期間，因屢次反覆增加改建、客房大樓等建造年代和木工的關係，所以房間設計和室內裝璜迴

室內的溫暖和舒適從客房的玄關格子門傳到外面。連玄關也是日本的主題。

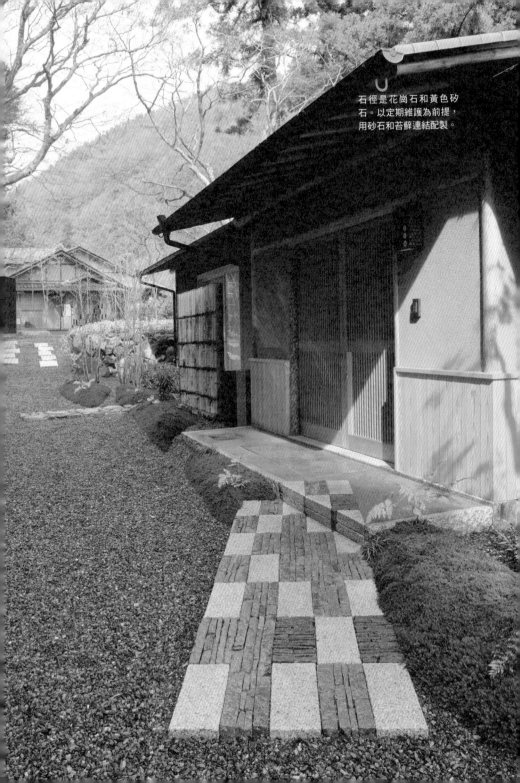

石徑是花崗石和黃色矽石。以定期維護為前提，用砂石和苔蘚連結配製。

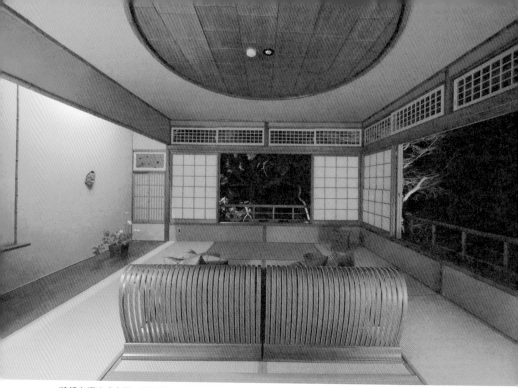

將鋁窗框改成木框。還原窗口和天花版裝飾等其最原始的特色。

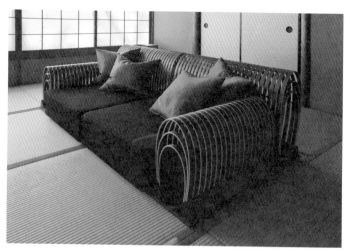

座椅沙發的扶手和椅背都是海灘材料的折彎加工。座位則往前方延展。

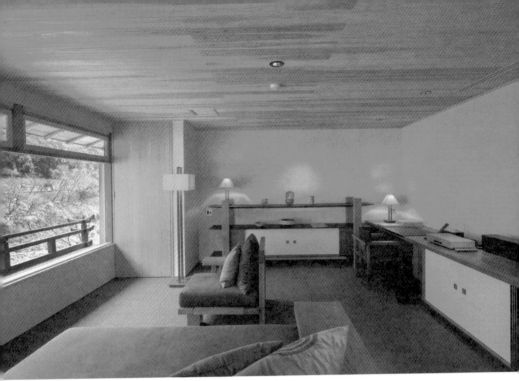

最裡面的房間。照片中除了書房外，還有臥室、和室的小房間。

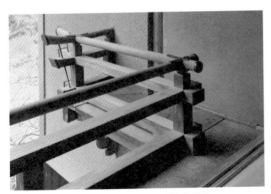

水洗凸窗的梁托欄杆，就那樣地保留了原來的型式。

設施名：星之屋　京都
地址：〒616-0007京都府京都市西京區
嵐山元錄山町11-2
公休日：無休
住房 / 退房時間：15:00 / 12:00
電話號碼：075-871-0001
網址：http://kyoto.hoshinoya.com
　　　　http://global.hoshinoresort.com/
　　　　hoshinoya_kyoto/

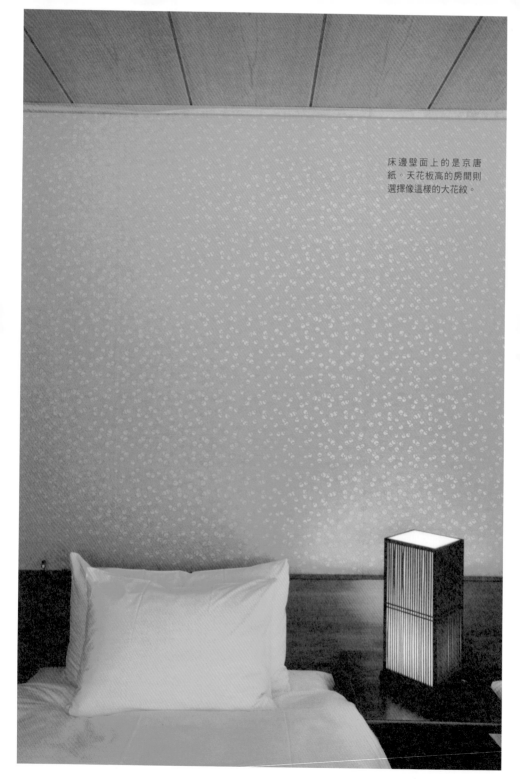

床邊壁面上的是京唐紙。天花板高的房間則選擇像這樣的大花紋。

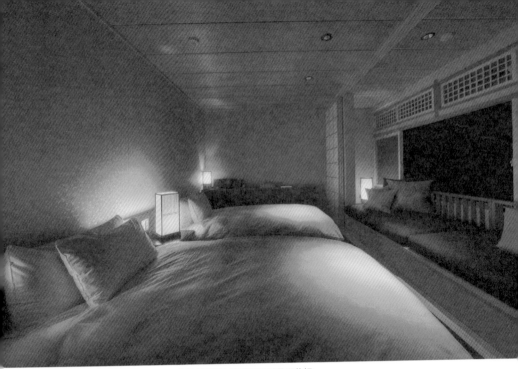

上 / 臥房。有感於昔日的和室而將燈光配製在床附近而不是天花板。
下 / 運用廂房的深度來製作可臥躺的沙發床。

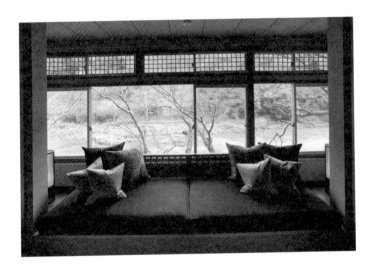

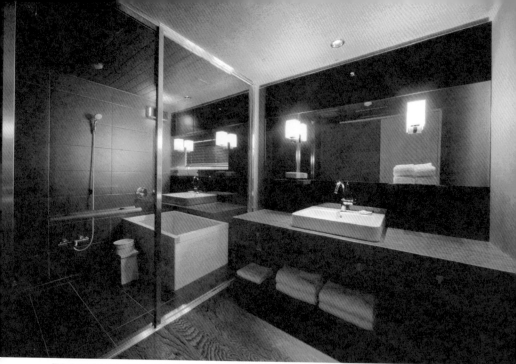

黑色為基調的浴室和更衣間隱密舒適。更衣室的地板是採米檜葉材的浮造加工。

讓人感受到自然素材和手感的東西

外觀和室內設計，在改建時制定規則讓各棟產生出了統一感。規則大致上是「除了新建材外，對有價值的建設保留其當初的陳設裝飾和素材」還有「加入新建材的成份則是，木和紙等自然素材以及牆壁塗漆等有手感的東西」這兩個規則。在外觀上，局部加入採用像玄關格子窗等這樣的日式要素而有相同一致的印象。

積極地保留和室，以挑戰了在「星之屋‧輕井沢」所沒有的舒適感提供。老木質部份予以洗滌後加以運用、鋁門窗改為木框，以提高新舊要素被融合的魅力。和室也饒有趣味，針對不知如何放鬆的年輕世代和來自海外的住

然不同。在那裡，東女士在整修混沌區域改善機能性的同時，意識到 Long Stay 度假村所適合的獨立性和景觀而進行隔間。

22

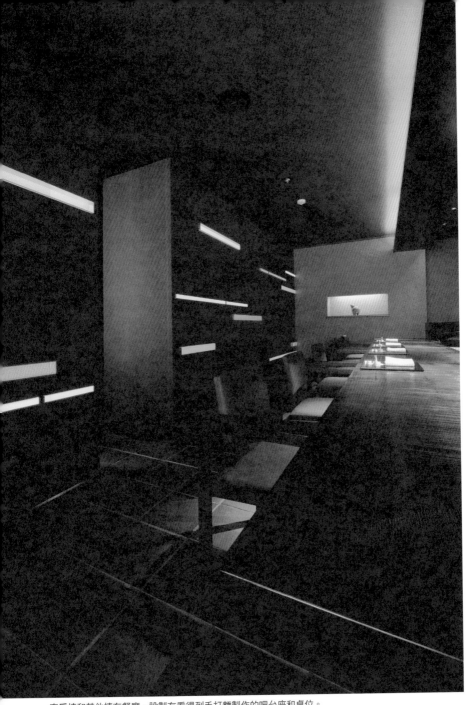

客房棟和其他棟有餐廳，設製有看得到手打麵製作的吧台座和桌位。

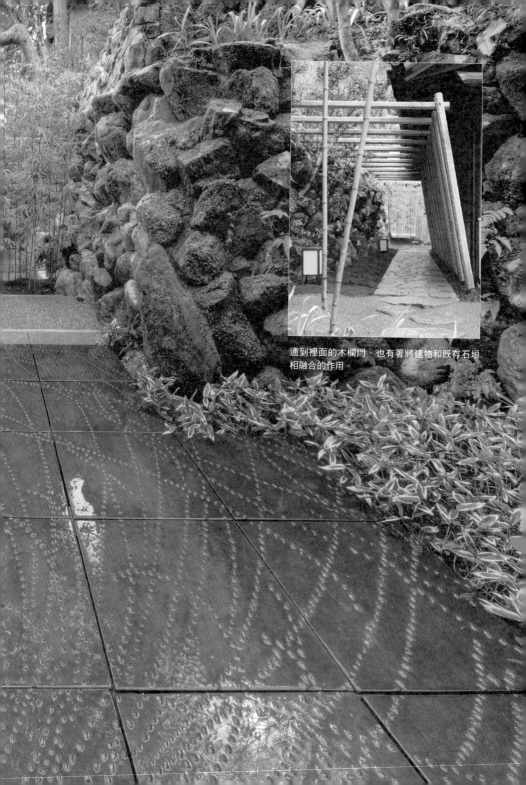

通到裡面的木欄門。也有著將建物和既存石垣
相融合的作用。

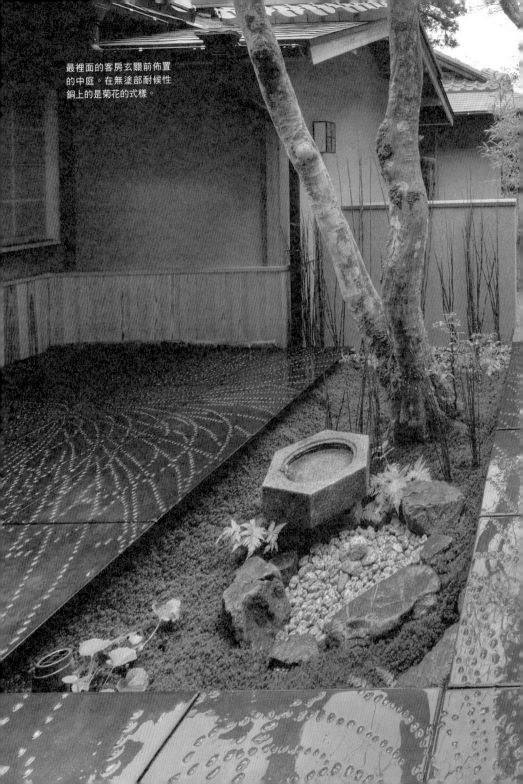

最裡面的客房玄關前佈置
的中庭。在無塗部耐候性
銅上的是菊花的式樣。

客室棟5棟，全棟25間房大部份都沿大堰河排列。保留原本小巷的樣貌和種植，標記性地加上日本的要素。

宿客，東女士與傢具製造者、檜木工藝共同開發了通稱「座椅沙發」（第18的照片）的椅子。座面的厚度約有二十公分，深度也很深。無論是把腿伸直或者放下，都可以獲得放鬆。

擔任景觀設計的是Studio On Site（オンサイト計画設計事務所）的長谷川浩已先生。在建物與崖地之間修築了一條通往庭院的實用通道。並研究讓日式、西洋那樣的風格無意識地變成適合成為休閒度假村的空間。代表性的場所是「水之庭（水の亭）」和「奧之亭（奧の亭）」。將石板延伸到池前的水之庭，作為會客廳的延長，有著可一邊喝著放置在椅上的酒和一邊開音樂會的露台空間。

另一個，奧之亭則是被造成枯山水（註：日本園林的一種，以白砂鋪地並疊放有致的石組所構成的景觀，多見於禪宗寺院）方丈亭的印象，讓人想起在京都的形狀。鑲埋入仿瓦的瓷磚製造花紋。在從門連接大致為直線的道路上，增添石、苔、竹等，通往庭院的要素，使得建築物和既存的樹木與周圍自然地相融合。

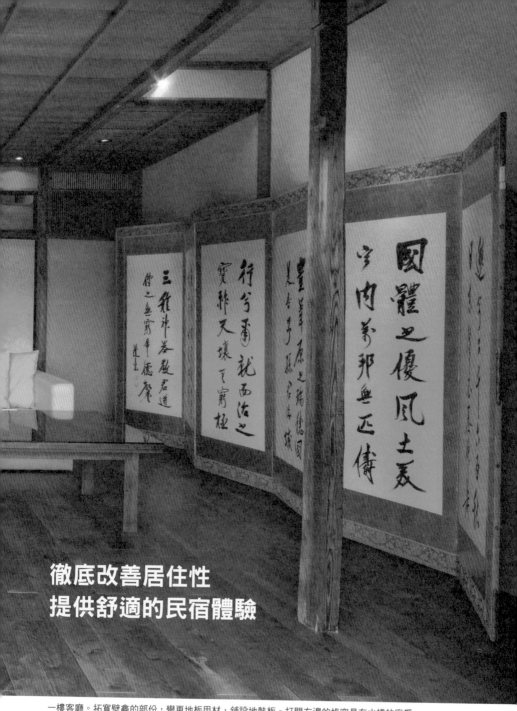

徹底改善居住性
提供舒適的民宿體驗

一樓客廳。拓寬壁龕的部份，變更地板用材，鋪設地熱板。打開左邊的格窗是有水槽的廚房。
為了保留柱子部份材料的質地觸感，不採洗滌方式而是以擦拭表面來去污。

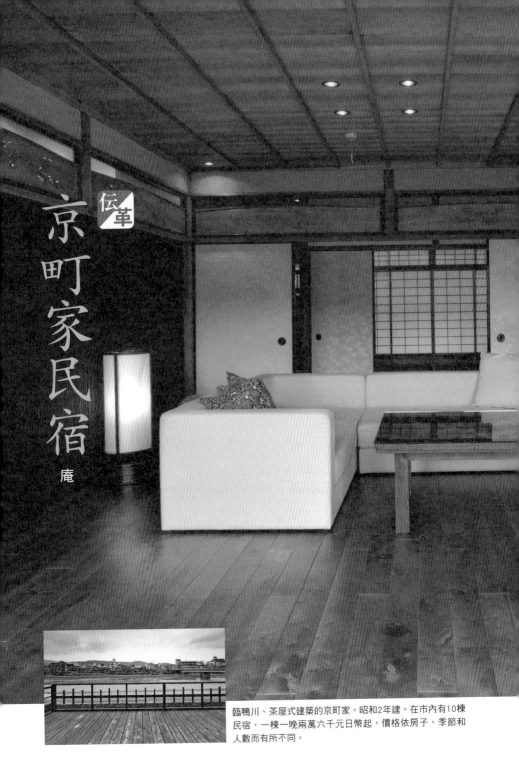

京町家民宿

庵

臨鴨川、茶屋式建築的京町家。昭和2年建。在市內有10棟
民宿,一棟一晚兩萬六千元日幣起,價格依房子、季節和
人數而有所不同。

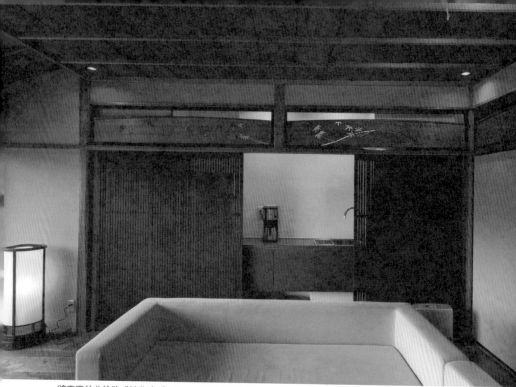

將客廳的收納改成迷你廚房。新設製黑色的格子門。

將結構補強後改成開放空間。
鴨川的風景在室內盡收眼底。

設施名：庵（接待事務所。沒有
住宿設施。）
地址：〒600-8061京都府京都
市下京區富小路通佛光寺下ル筋
屋町144-6
營業時間：10:00～19:00
公休日：無休
電話號碼：075-352-0211
網址：http://www.kyoto-machiya.
com/
各京町家住房／退房時間：
16:00 / 11:00

將門楣拆卸後的凹痕，不予修補地完全保留下來。照書的燈具安置在住宿客看不到的地方。

東洋文化研究者，亞力士・科爾（Alex Kerr）所擔任會長的「庵」，租賃一棟整修過的京町家，二〇〇三年啟動可住宿系統。住宿客和該公司以租賃契約切結，住宿可從一夜起。沒有門禁，在check-in交付鑰匙之後，住宿的人

便可自由地進出。「想要愉快地住中，針對豪華級的旅行，以展覽會「ILTM（International Luxury Travel Market）」（法國坎城）等為訴求對象。

創業的動機是為了重建京町家接連被拆除的宅第，還有失去京都才有的街道的危機感。這個結果是，

宿，品味生活的京都」科爾說道。當初，估計是以從海外來的旅客為主，然而因為該社的首頁以及口碑相傳的聲譽，使其也擴廣到日本國內，海外和日本的住宿客的比例大約是四比六。在海外對象

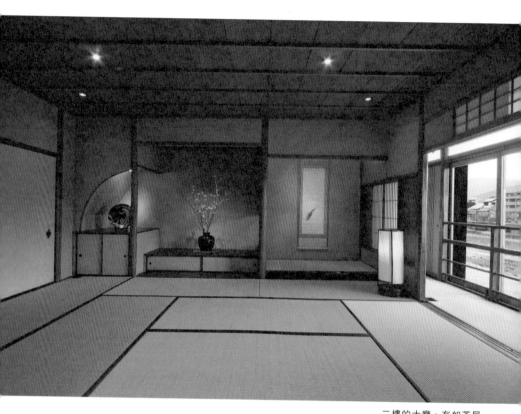

二樓的大廳。有如茶屋樣式的壁龕。使用北山杉等優質木材，幾乎沒有修復的必要。將牆上掛軸點亮，導入現代的氣息。

獲得舒適生活的整修作出計劃。

的裝潢極盡可能地保留，一邊對可

無法普及這點。「庵」一邊對原本

這點上，以及利用建物的翻修方法

速老朽化而得不到舒適的生活空間

拆除的理由，據說大多是在於快

立租賃業務。」（科爾）。

古民宅或城市、接受捐款修改、成

洲、東南亞各國等等都已經在買入

光產業有貢獻的商業裡去。「歐

有效利用既存的建築物，走向對觀

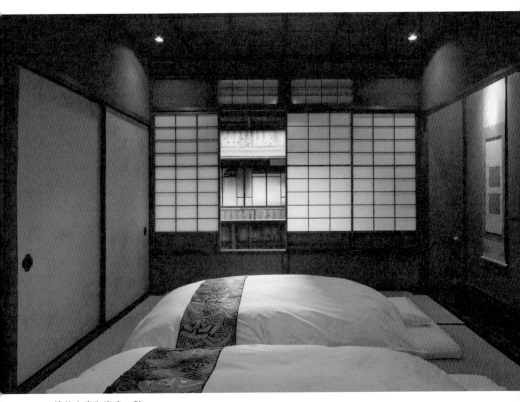

二樓的大廳和寢室，除了照明以外幾乎沒什麼改變。為了突顯房間的裝修，採用吸頂燈，控制照明裝置而完成照明計畫。

建築物是跟認同「庵」的活動的有志業者租賃，並獲得改建的承諾。拆除時，小心謹慎地拆掉迄今被一次又一次重覆以小規模整修的建材和設備後，還原最初的構造和陳設。為了將新建材的使用減到最低限度，所以在工程作業中，那些當初一開始就被使用的建材一旦被取下，便以有效再利用為前提去保管。因為被要求依照計劃小心謹慎地作業，所以不依賴拆除業者，從

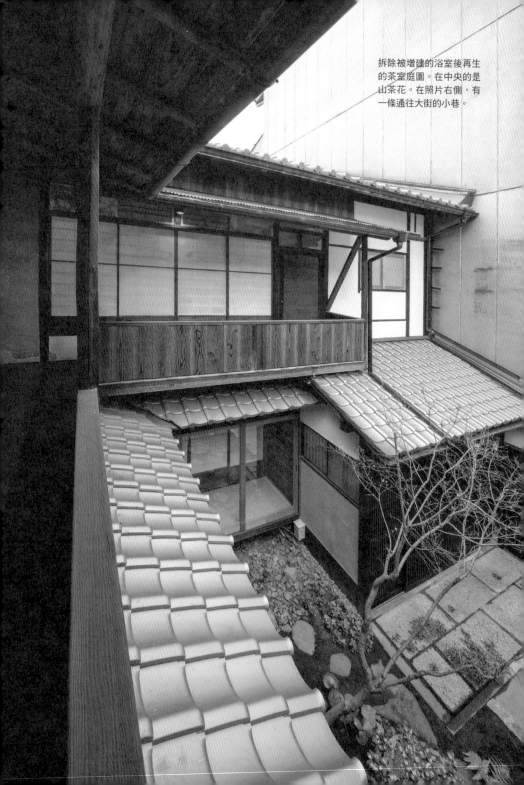

拆除被增建的浴室後再生的茶室庭園。在中央的是山茶花。在照片右側，有一條通往大街的小巷。

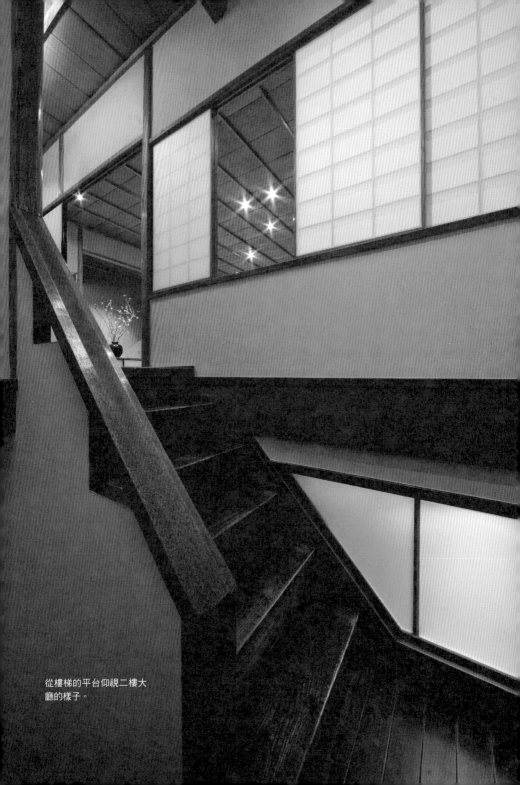

從樓梯的平台仰視二樓大
廳的樣子。

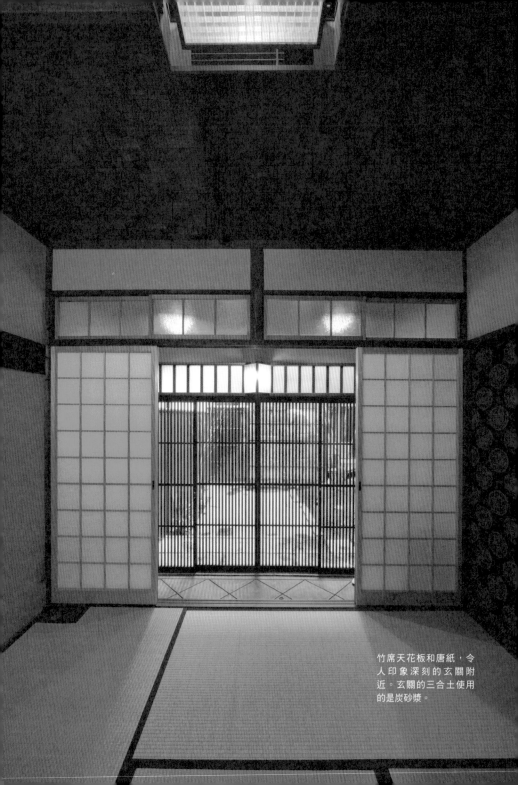

竹席天花板和唐紙，令人印象深刻的玄關附近。玄關的三合土使用的是炭砂漿。

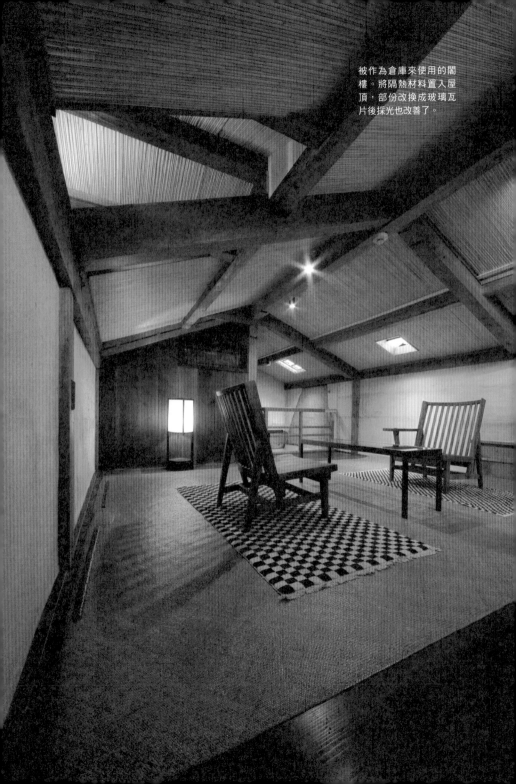

被作為倉庫來使用的閣樓。將隔熱材料置入屋頂，部份改換成玻璃瓦片後採光也改善了。

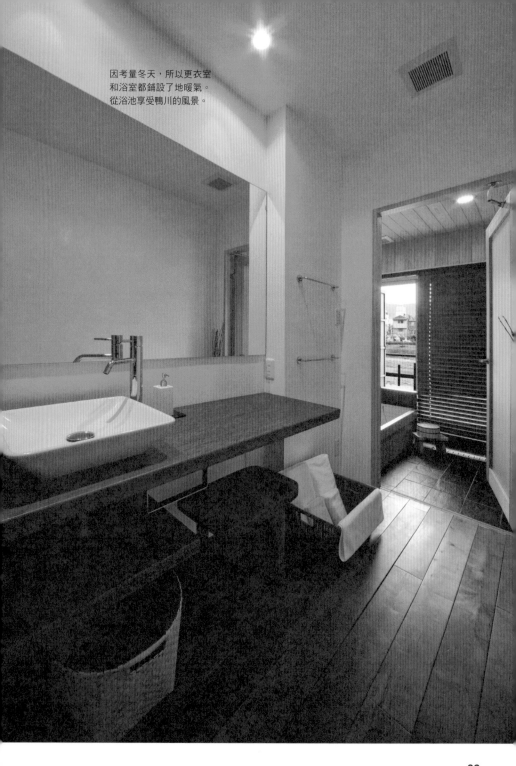

因考量冬天，所以更衣室
和浴室都鋪設了地暖氣。
從浴池享受鴨川的風景。

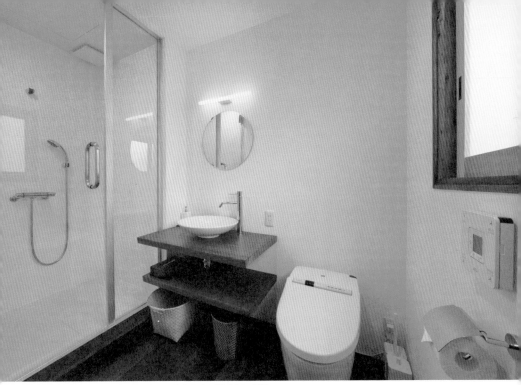

二樓的淋浴間。針對視覺的擴大，將它與廁所的空間一體化。

拆除到修復自始至終都以木工進行。牆壁的重新粉刷，也有符合建物年代那樣粗糙不平的加工。經手重建的UFN Corporation社長藤田卓說：「將鴨居等的建材除去，柱子的凹洞就那樣地留存下來。因為想要顯現歷史感。」另一方面，對沒有表現出與斷熱和耐震相關的構造，以及給排水、地暖氣等的機能徹底修繕和新建，提高其居住性。浴室浴廁現代化改裝，簡單質樸，以讓人想到spa的優質設計為目標，關注享受旅行最初的需求。

運用在京町家民宿所獲得的「撇步」（know-how），在庵，主要地做觀光和與當地的交流，也進行新街道建設的諮詢事業。將歷經數百年的古民宅等恢復以作為旅行者的居留設施和食堂，開始執行區域再生的核心任務。

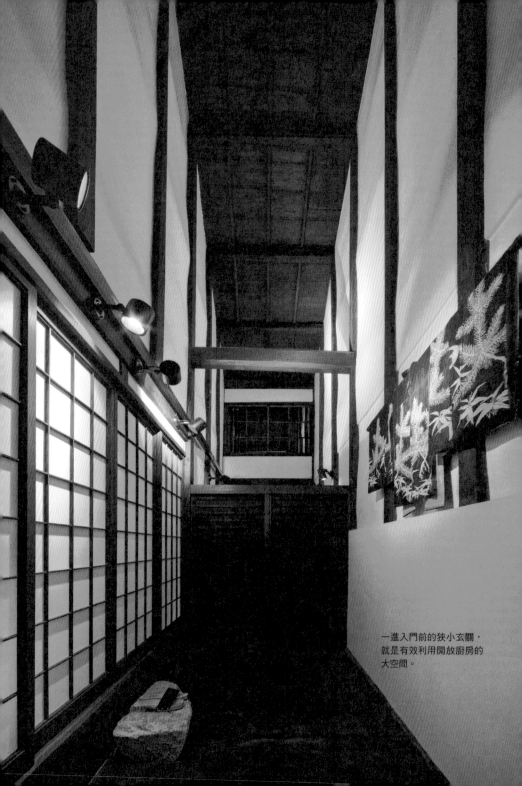

一進入門前的狹小玄關，
就是有效利用開放廚房的
大空間。

烏丸四条附近屋齡約一百年的京町家，據說以前是和服批發商。
令人印象深刻的虫籠窗主要安排在二樓的客廳，地板是椰子地毯。
（註: 虫籠窗是以通風為目的，安置在二樓閣樓的日式小格子固定窗）

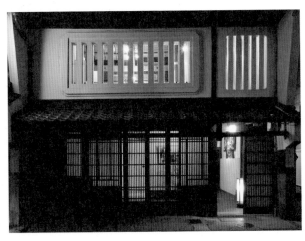

夜晚的外觀。從二樓以灰
泥塗封的虫籠窗和一樓的
格子門所透出的光影，非
常美麗。虫籠窗在修建時
鑲嵌了透明玻璃。

版畫唐紙

京都版畫館　出版社松九（版元まつ九）

集結京都智慧的
21世紀的唐紙

在伊藤若沖的版畫〈素絢帖〉
中，使用某種花紋於隔扇上。

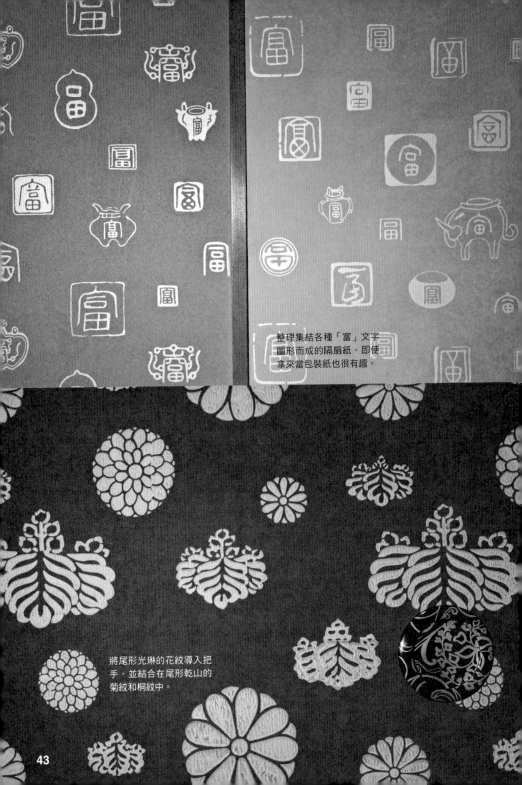

整理集結各種「富」文字
圖形而成的隔扇紙。即使
拿來當包裝紙也很有趣。

將尾形光琳的花紋導入把
手，並結合在尾形乾山的
菊紋和桐紋中。

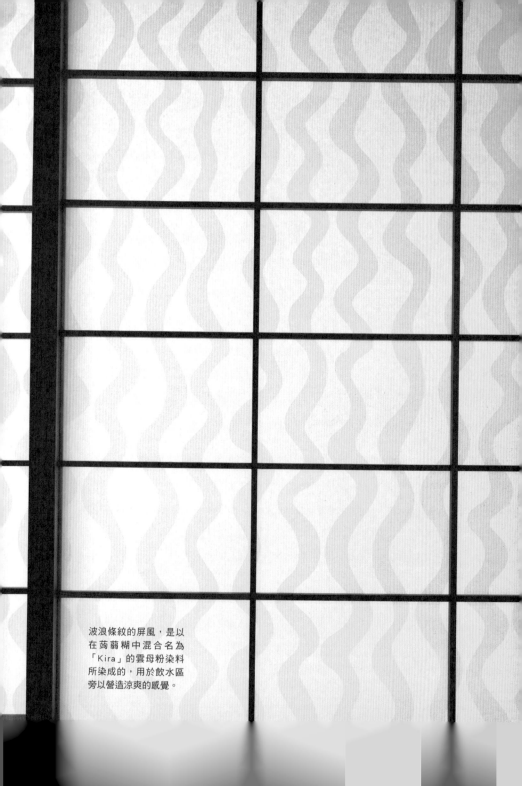

波浪條紋的屏風，是以
在蒟蒻糊中混合名為
「Kira」的雲母粉染料
所染成的，用於飲水區
旁以營造涼爽的感覺。

很久以前，在日本還沒有和紙的時代，在與中國邦交開始之際，被輸入的紙便是唐紙的起源。而在日本將那手本做成唐紙，則是平安時代的事。以裝飾佛教經典和詩歌的紙為發展，過不久，便朝往以日本獨特多樣性圖紋花樣裝飾的隔扇拉窗紙變姿。

唐紙在一六〇〇年代的江戶時代初期開始盛產起來，並開了很多做

使用了供奉藥師寺神佛所用的臺座花紋。

唐紙的店。然而在一八六四年時，由於京都的一場大火，大部份的店失去了花紋版木。那當時唯一幸免的是現在的「唐長」。那古傳的版木花紋，簡樸、溫暖，有著非常吸引人的魅力。

另一方面，在京都有很多設計隔扇紙和友禪等花紋的圖案家。從事花紋版木製作的雕刻師，和用版木來印刷的刷版師（摺師）等職人，

正倉院的漆胡瓶的花樣是以既可愛又奇特的動植物造型為主題。門把所使用的則是在陶器上被稱作交趾釉的京都獨特釉藥。

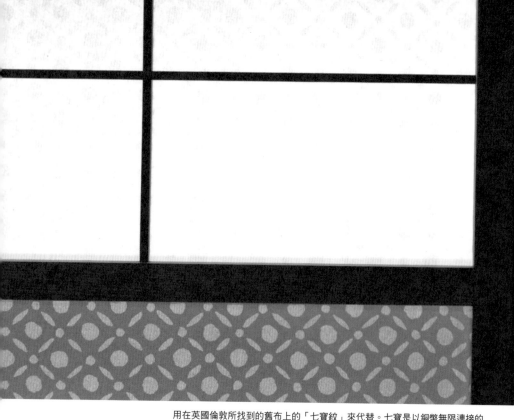

用在英國倫敦所找到的舊布上的「七寶紋」來代替。七寶是以銅幣無限連接的樣貌來象徵永遠繁榮的意涵，而被深受喜愛。

各式各樣的版
靈活運用木版和版型等等

版畫唐紙的特徵是，不倚賴板木，而是運用各式各樣的技法，來創作出唐紙的花紋。

例如用於拉窗拉門的障子紙的製作，便是使用以京友禪的技法為

在京都，以木版為主，並經手許多印刷品製作物的「京都版畫館出版社松九（版元まつ九）」德力道隆先生，在二〇〇九年底創造出了名為「版畫唐紙」的新京都唐紙。

都在職場中磨鍊技術，追求更進一步的成功。就因為利用職人的技術，而不再製作所謂廿一世紀的唐紙吧……。

46

多色印刷的藤蔓花紋隔扇。

把京都竹屋町圖案化，做成
「竹屋町紋樣」的隔扇。

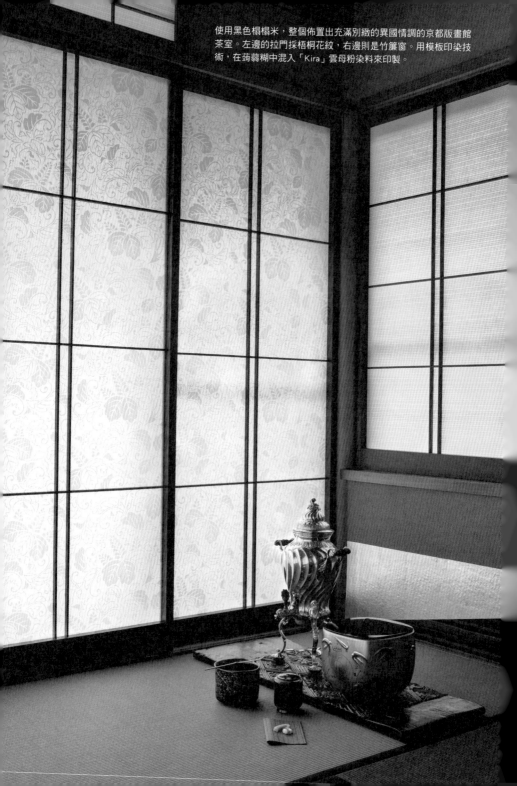

使用黑色榻榻米，整個佈置出充滿別緻的異國情調的京都版畫館茶室。左邊的拉門採梧桐花紋，右邊則是竹簾窗。用模板印染技術，在蒟蒻糊中混入「Kira」雲母粉染料來印製。

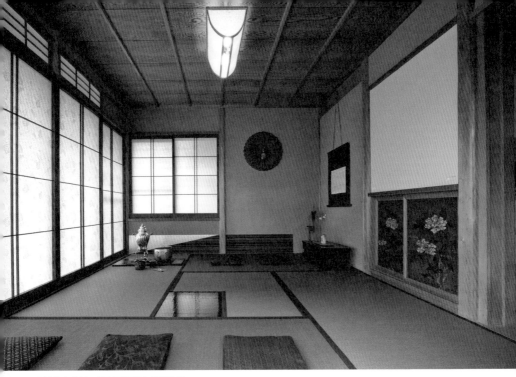

跟前的坐墊是一澤信三郎帆布所製作的。

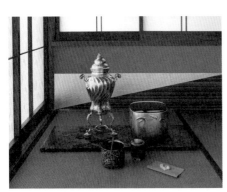

結合以黑色為基調的茶室，可看到海外各式各樣的茶器。點心是龜屋伊織的日式點心。

設施名：京都版畫館　出版社松九
地址：〒606-8357 京都市左京區聖護院蓮花藏町33
營業時間：10:00～16:00（須事先預約。詳情請自行洽詢）。
公休日：星期天・國定假日
電話號碼：075-761-0374
網址：http://www.kyoto.mastukyu.jp/top.html

橘色的方格圖樣讓茶室顯眼明亮。方格紋是在木版上施以滿版印刷，
據說滿版印刷要印到厚實，力道的輕重控制非常的難。

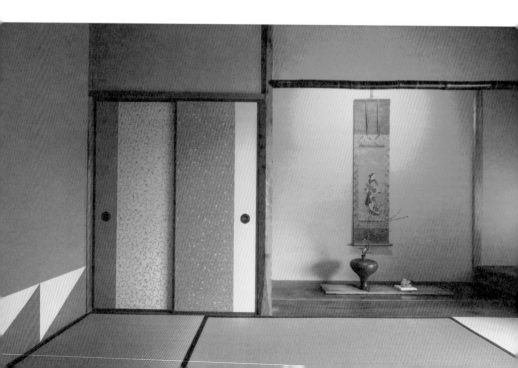

等候用的席座上，使用的是以柿漆染的紙。

Kira的紙有著不同的美。

有著這樣的兩種表情，在木版上放置麗閃耀。到了夜晚，Kira將房間的燈光反射得美方面，外面的光清楚地映照出花樣的濃淡。另一時，這種技法所做出來的障子紙花樣，在照到陽光蒟蒻糊中混合名為「Kira」的雲母粉染料。用是印染的圖像還來得接近。在此使用的，在基礎做成的紙型。與其說是印刷，還不如說

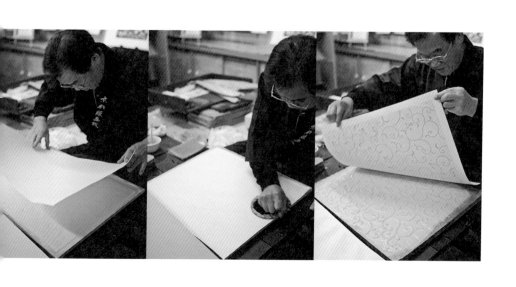

再者，以木版做成的隔扇紙，是由職人親手在一張紙上壓印任何一種版木進行彩色印刷。毫無偏差地印上多個版，並且，在大尺寸的紙張方面，則是對技術一一做要求。是具有高度技術的職人初次所製作的紙。而且，因為改了放在版上顏色，顏色的組合是無限的。家的氣氛和依喜好添加的表情被自由地改變了。

這些版畫唐紙，當然不侷限於隔扇和拉門紙的用途，還希望能有著照明、壁紙和文具包裝……等等多種用途。

發掘京都的智慧財產

這版畫唐紙的另一個有趣之處就是，有繪製圖案的樂趣。出口到海外有著吉祥紋的七寶紋、作為圖案轉換參考用的花紋、以正倉院漆胡瓶的花樣為主題而做的花紋、採自伊藤若冲版畫〈素絢帖〉的花紋，還有滿版刷印的木版

印刷木版畫的作業情況。京都
的印版師，宮村克己先生。

畫〈碎片格紋（つぶし市松）〉……等等。除原
本的花紋外，也有來自許多自由創意的來源，
在自由發想下，去創作唐紙。

因為以這些版木和紙型的花紋為基礎，所以
該公司也正在挑戰用樹脂凸版和網版印刷等現
代印刷版來印刷，那就是本書第56頁上的包
裝。在德國製的金屬紙上用網版刻印加工完成。像布
屋町」的花紋深厚裡N地刻印加工完成。像布
一樣質感的紙，那上面的圖樣雖分辨不出是來
自日本還是西洋，卻洋溢著高尚的美感。

京都所擁有的資產不僅是職人而已。譬如，
在和服的販賣批發商裡，現在竟閒置著高達一
萬件和服的圖案，請他們提供這些花紋也是可
能的事。再者，在京都製作喪殯花紋的設計師
有幾百人。如果京都對所擁有的智慧財產來個
總動員的話，似乎可以生產出許多任誰都沒有
見過的新唐紙。

左／在手工貼箱貼上季節的樣子或京都的風景等圖樣「おはこ」（譯為「十八番」，意指最擅長拿手的技藝）的包裝。備有超過1500種的花紋。

箱子／工藝花背（おはこ／工芸はなせ）

因為經常創新而長銷

設施名：工藝花背（工芸はなせ）
地址：〒601-1105 京都市左京區
花背別所町69
營業時間：10:00～17:00
公休日：星期三
電話號碼：075-746-0321
網址：http://www.hanase.co.jp

警察駐在所　大神宮社
常照皇寺
花竹庵　はなせ
貴船料亭街　鞍馬寺　くらま温泉
御園橋
丸太町通
堀川通

話說，全部花紋的種類超過一千五百種。將一年分為兩週一次的二十四個節氣，因應季節必出新圖樣。因此，顧客每次在店面看到這箱子時，既可感受到季節，又能經常獲得新鮮的發現。

左邊的箱子照片中，裝點心的品牌「おはこ（箱子）」，在JR京都伊勢丹的地下食品賣場販賣，聚集人氣。不只在店面有賣。工藝花背（工芸はなせ）在將おはこ的設計和產品完成的前提之下，從高級旅館和日本美術館展覽的主辦者那獲得「想製做以土產為自家獨創的箱子」的讚美聲不絕於耳。

54

在上面替換貼紙，而有不同表情的演出。照片是在Gmund公司（グ
ムンド社）的金屬紙「Reaction」上施以網版印刷。上和下的花紋
是叫「竹屋町」的唐草紋樣。在以金線編織，被稱為竹屋町裂的布
上，共同使用這個花紋，金屬的曜稱是美麗的花紋。中間的是以在
海外被使用的特產條紋花樣為主題，所設計而成的東西。

菓子的內容是蕎麥茶和黑巧克力，蕎麥的金平糖（註：外形像星星的小小糖果粒又稱為花糖或星星糖）大約四五到五〇克，含稅價格五百多日元，那大部份是箱子的成本。總之，箱子才是主商品。在京都杉本紙器的手工箱蓋子上，貼上各式各樣的花紋紙。據說，被做得很結實的貼箱，其蓋子表面既不會彎曲且容易貼黏。

因為貼在店面所以沒有庫存風險

維持おはこ（箱子）人氣的諸多花紋是以凸板印刷製印而成的。使用的是水性墨水，乾燥的時間約油性墨水的三到四倍，雖然顏色鮮明且深，卻能表現出柔和色調。然後，在紙上用噴霧器施予特殊的塗層或消除，展現出猶如木版畫印刷般的溫暖。

然而，おはこ之所以能做出這麼多的花樣，是因為善用所謂在素色的箱子上只貼上紙的那

種單純的箱子完成法。這麼多種類，一般來說是有嚴重的庫存風險的。

但是おはこ將箱子和花紋紙個別交貨，採取店裡的員工看到閒置的箱子或花紋紙才再將它們貼合起來的銷售方法。按照商品銷路的順序與情況做應有的補充，而不會剩餘任何特定花紋的箱子。而因要求立刻製做的這個機制，對如先面提到的個別企業的定做需求，也容易應對。

在工藝花背，對員工定期實施將圖紙貼在箱上的貼箱職訓。不浪費貴重的手工箱，在完成豐富多樣商品展開的背後裏，有著這樣的祕密。

手工做的貼箱，也能因應配合多樣少量印刷的凸版印刷來擴展品牌。對於おはこ（箱子）機動性急轉彎的商業機制，有很多值得各地區品牌學習效法的地方。

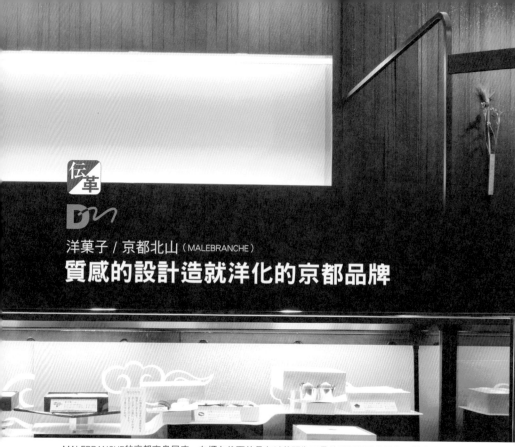

洋菓子 / 京都北山（MALEBRANCHE）

質感的設計造就洋化的京都品牌

MALEBRANCHE的京都高島屋店。在櫃台後面的是以斧頭為工具的手割板塗上綠色，並由宮大工撒上金箔做成的。室內設計是辻村久信設計師。（註: 大工，建築、補修神社的木匠）

年終到年初或連休前、盂蘭盆會的季節等，在人與人相互往來的季節，在京都室內百貨公司的地下食品賣場裏，有個大排長龍的西點品牌，那就是京都的洋菓子店——京都北山MALEBRANCHE。

在這期間，造訪此店的顧客其主要目標是被稱為「茶之菓」，以抹茶做成的貓舌餅（Langues-de-Chat）。這使用當地在京都宇治栽培茶葉的小島茶園的抹茶菓子，被當作為京都「拌手禮」的代表，從在地人到觀光客，深受許多消費者喜愛。

重新注視京都的價值

原先是以蛋糕等鬆軟的糕點

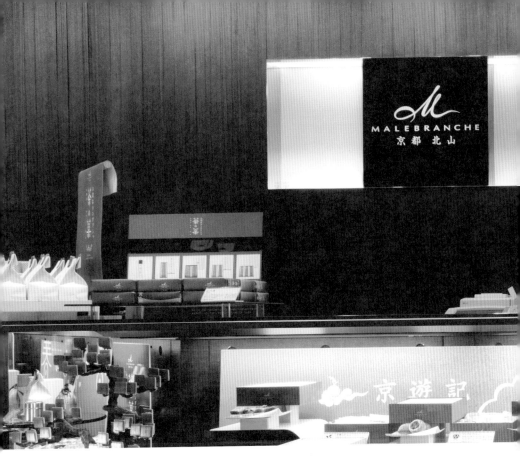

設施名：MALEBRANCHE京都高島屋B1店
地址：京都府京都市下京區四条通河原町西入真
町52番地 高島屋京都店B1F
營業時間：10:00～20:00
公休日：星期三
電話號碼：075-252-7584
網址：http://www.malebranche.co.jp/

（生菓子）為中心去開發商品的
MALEBRANCHE，發售茶菓子是
二〇〇七年十月的事了。為回應當
地顧客所認為的什麼才像京都菓子
的拌手禮，而摸索一年半以上，一

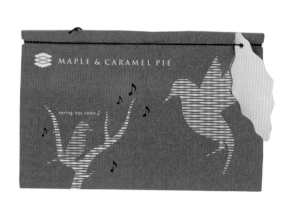

烘焙糕點（燒き菓子）是意識到京都的「拌手禮」所製做的。價格600到700日圓左右的「おため」（回禮）系列。「おため」指的是，分送給對方的一點贈禮。包裝是設計師三木健所設計。

邊反覆試做、一邊進行開發。到目前為止，該店也有製作使用了京都食材的糕點，但從素材到商品的呈現，並沒有如同前面所提出的「茶之菓」那樣稱得上「京都特質」的商品。

在京都人們的生活中，有所謂的拌手禮文化。『到人家的家裡拜訪時一定要攜帶禮物的文化；相對地，有人突然來訪，也絕對不能空手回應，家裡要預先備有點心款待。』（經營MALEBRANCHE的Romanlife株式會社市場部門的美術指導──河內博子）

在京都的日常生活中，將感謝與問候的心意寄之予物的文化根深蒂固。使用京都獨特的濃茶所作的茶之菓，則被認同是京都拌手禮中最合適的西點。

之後，該社以糕點作為僅次於新事業的支柱，並致力於將其作為拌手禮而開始以禮物用的烘焙糕點（燒き菓子）來強化。如此要求是為了要再檢視京都的價值，將那樣的價值落實於

空間和包裝設計上。在以作為京都拌手禮的構
想框架之下，商品要以什麼樣的設計來向顧客
們提案呢？

打算「單純地結合日式和西洋的圖形，不創
作出模棱兩可的設計」的Romanlife平面設計指
導白井暢和藝術指導河內，他們將如同使用茶
之菓中真正高品質的抹茶般，以道地的京都設
計為目標。並且，持續試驗錯誤後所反應的答
案是所謂「導出京都質感設計」的手法。

華美優雅且迷人

譬如店舖設計。本書第58頁的照片便是京都
高島屋裡以販賣茶之菓為主的店。為此而以綠
色為基調。壁面使用的則是，由專業人士手割
的木板。在這一片整面的綠色上塗裝濃郁的漸
層後，由京都的宮大工（註：建築、補修神社的木
匠）塗滿金箔，大量地將手工藝融入設計中。

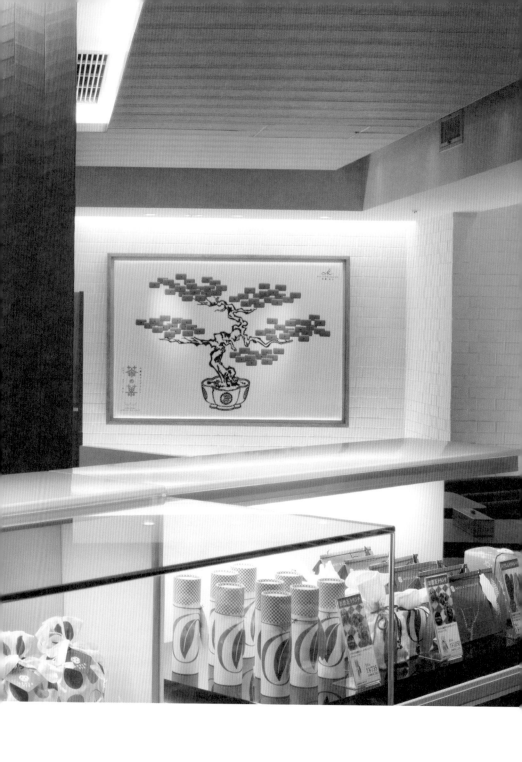

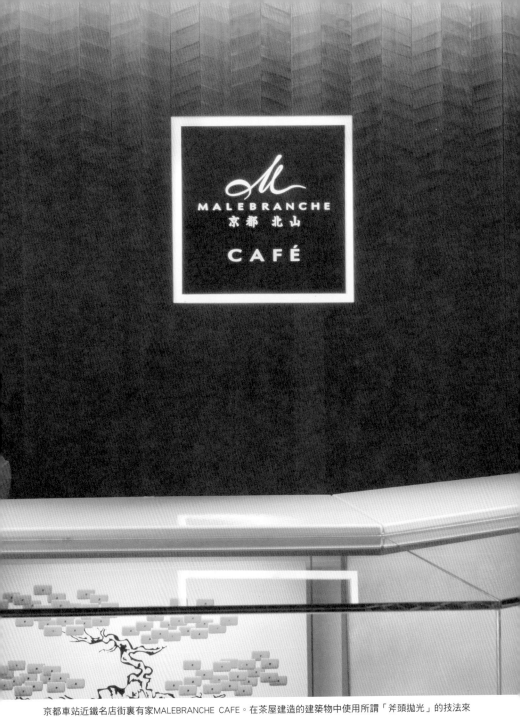

京都車站近鐵名店街裏有家MALEBRANCHE CAFE。在茶屋建造的建築物中使用所謂「斧頭拋光」的技法來添增木牆的花紋質感。由斧頭拋光技法的第一人—— 中村外二工務店經手處理。

店內海報使用帆布來表現溫暖感。

京都站前的CAFE店面（第62頁的照片），將使用於茶屋構造的建築中被稱為「斧頭拋光」的技法，局部使用在被加工的木板牆上。牆上掛的插畫是帆布製的，是從京都傳統手工製作重視質感的素材中挑選的。由於這裡納入現代設計，而追求了其他京都品牌中所沒有的MALEBRANCHE的洋菓子店設計。

這想法不僅在店舖設計，包裝設計也一樣。

譬如，什錦組合禮品「京遊記」的包裝，是在京都製作盒子的「鈴木松風堂」所做的。在名為V-CUT容器，猶如重疊式盒子般的強烈印象的四方型盒子上，依據鈴木松風堂獨特的加工打凸加壓來施予豐富的浮雕，蓋上了讓人聯想到柔軟蓬鬆雲朵的紙蓋子。

「拌手禮是從手中傳遞的東西。從糕點的味道和香味，到觸摸為止的考量都很重視」河內藝術指導說到。並且，「在那裡放入一點只有京都才有的閒情」這點也很重要。

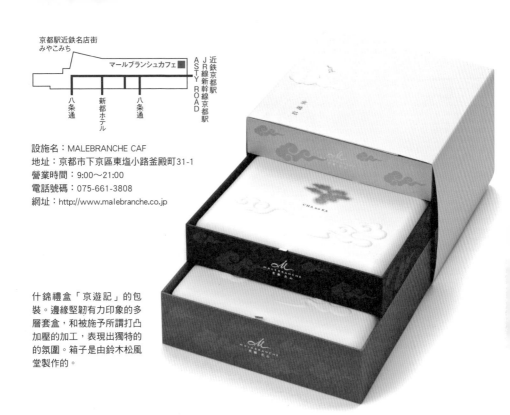

設施名：MALEBRANCHE CAF
地址：京都市下京區東塩小路釜殿町31-1
營業時間：9:00～21:00
電話號碼：075-661-3808
網址：http://www.malebranche.co.jp

什錦禮盒「京遊記」的包裝。邊緣堅韌有力印象的多層套盒，和被施予所謂打凸加壓的加工，表現出獨特的的氛圍。箱子是由鈴木松風堂製作的。

在京都，有所謂在不會造成對方負担的程度下傳達感謝之意的「答謝禮」贈禮文化。針對那樣的贈禮，該店有數百日圓左右的禮品包裝，也附有標籤和緞帶等，即使在小小的地方裏都下功夫。這也是京都才有的閒情的部份吧！

據說當初做設計最後決定時，河內誠社長經常地問說：「有漂亮嗎？有品質嗎？有魅力嗎？」如京都般的用色和印象，並且在那以手感和一點小技巧做出迷人氣氛的MALEBRANCHE設計。不只京都。大概在日本各式各樣的品牌製作中，那樣的魅力都應該要被要求的。

房屋和物體以及環境等，在歐洲的生活商品展銷會中，許多外國買方駐足在日本品牌「HOSOO」前。從元祿年間（一六八八年～）起，在本願寺的庇護之下，一直參與西陣紡織品業的細尾，向海外開發室內裝飾產品的品牌。自從二〇〇七年參加「KYOTO PREMIUM」，接受日本品牌發展支援事業（JAPANブランド育成支援事業）的援助以來，一方面加方面以西陣織的素材‧技術為基礎，一

設施名：HOSOO
展示中心：〒602-8227京都市上京區黑門通元誓願寺下ル毘沙門町752
營業時間：10:00～17:00
公休日：星期五、星期日和國定假日
電話號碼：075-441-5189
電郵：info@ hosoo-kyoto.com
網址：http://www.hosoo-kyoto.com/
http://store.hosoo-kyoto.com/

HOSOO / 細尾
以西陣織的技術切入歐洲的流行市場

速針對歐洲的製品開發，如靠墊抱枕套等。

HOSOO的最新作「木目」和「水面」。個別為木目和水面照片攝影，在那立體性的表現中採用了應用西陣織傳統技法的纖維做成了靠墊抱枕套。雖然將銀箔織入單一的花紋，但有著豐富的質感和現代的品味。

參加KYOTO PREMIUM，成了細尾開始挑戰傳統與革新的一個契機。將西陣織的傳統紋樣

最新作「木目」（下）和「水面」（右）。在和紙上塗漆、在縫隙中織入裁剪物。立體皺摺使用的是，將京都府北部丹後絲綢的強捻紗（收縮率非常高的絲綢）布料的一部份組織後，以蒸汽熨斗皺皺來表現。這皺摺狀況是在完全計算後被進行的。在「木目」和「水面」中可見到閃亮的銀色部份，那是織入在和紙上貼有銀箔物的地方。「水面」的系列會隨著看布料的角度，所見到的那個銀色會產生變化的組織質地。建築室內裝飾用之外，也作為流行織物正提案中。

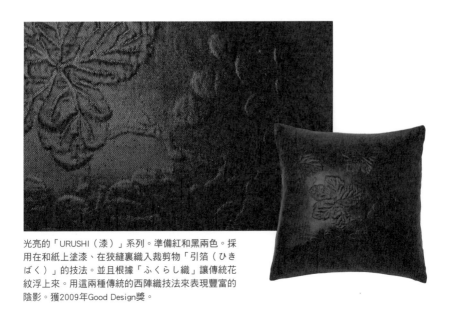

光亮的「URUSHI（漆）」系列。準備紅和黑兩色。採
用在和紙上塗漆、在狹縫裏織入裁剪物「引箔（ひき
ばく）」的技法。並且根據「ふくらし織」讓傳統花
紋浮上來。用這兩種傳統的西陣織技法來表現豐富的
陰影。獲2009年Good Design獎。

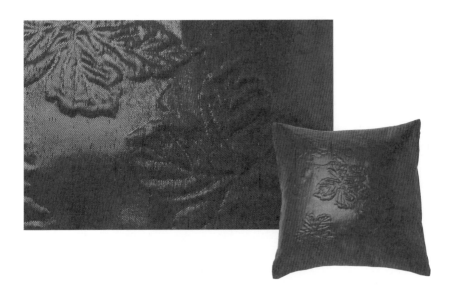

採用引箔技法的古典系列。以參加KYOTO PREMIUM開發的產品為基礎做的。運用西陣織傳統的技法，在和紙上放銀箔加色，再將它細細裁斷後織入絲綢中。

革新也是傳統的一部份

「URUSHI（漆）」系列是在二○○九年開發的產品，有著宛如在靠墊抱枕套上直接塗漆般的光澤。」將塗漆的和紙在狹縫中織入澤。

「引箔（ひきばく）」，並讓花紋立體地浮起的西陣織傳統技法「ふくらし織」，但卻和向來以漆的質感和單一組合的西陣織劃清界線。

「木目」和「水面」雖採用傳統技法，但卻完全從傳統紋樣中遠

變形、大膽地改變色調，依流行品味變調，來擴展靠墊抱枕套等室內裝飾品的用途。這些在更新擺設和家庭派對需求大的歐洲市場中被評價，而壯大陣容。

離，這可說是更進一步地嘗試革新性。從二○○七年開始，花僅僅三年的時間，為這次的革新推進。

「首先，有各式各樣的傳統技法，以及公司內始終堅持開發的態度驅使。立刻做試製，直到商品展銷會前夕不斷來回修正和微調。還有，考量到在京都的纖維產業中，技術革新也是傳統的一部份，尤其在二十幾到三十幾歲的年輕世代中，這個傾向更強烈。」（細尾的細尾真孝氏）

應仁之亂、明治維新和第二次大戰，被認為是襲擊西陣三大危機。每次生產項目的重新評估和提花織等技術皆以革新求存。這個精神正是日本製造應該多多學習之處。

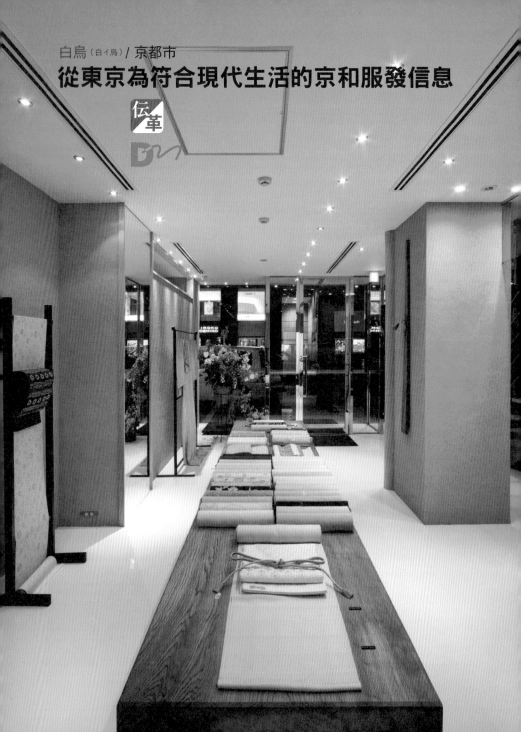

白鳥（白イ烏）／京都市

從東京為符合現代生活的京和服發信息

伝革

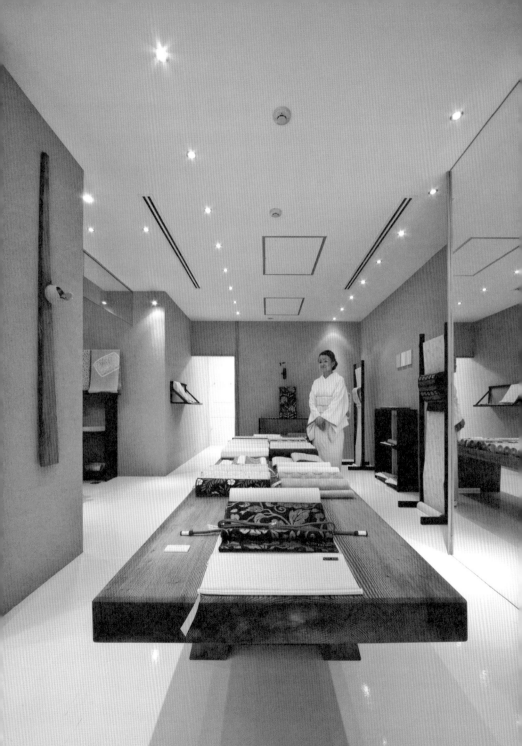

設施名：白イ烏
展示中心：〒107-0062京都都港區南青山5-12-2
營業時間：12:00～20:00
公休日：年中無休（年尾年初除外）
電話號碼：03-3498-8588
網址：http://www.461k.jp

二〇一〇年三月二日，一家新的概念和服店在東京・青山的古董街上開幕了。為了提出符合現代生活的和服，在京都市開了間試賣店「白イ烏」。

脫離和服的現代人正加劇中，京都的和服產業也在衰退。以作為東京大消費地的店舖做準備、收集消費者資訊回饋給生產者，來推動符合現代人生活的產品設計製作，和謀求京都和服產業的活性化為目的。

在店舖裡陳列著，以依照西服的時尚感來

穿和服做建議為目的，所作的和服。順利地融入商業街裡的摩登。沒有所謂的「日本傳統色」，使用的是在現代生活中常見的顏色，而且並非花紋或華麗的東西，而是採用將幾何圖案、印花布和古典花紋以現代風重新安排來設計。和服搭配的吉田有香說：「古典得像和服的和服是滯銷的。因此設計了能用享受洋服的感覺來選擇的和服。」

當作「為自己買的第一件和服」為挑選目的時，亦有著體貼容易購入又價格平價的設定特

為符合現代生活而設計的和服顏色和花紋。

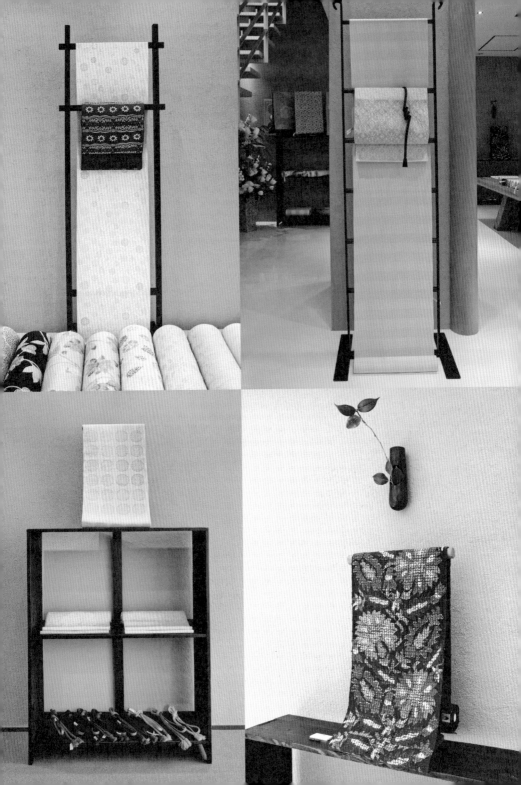

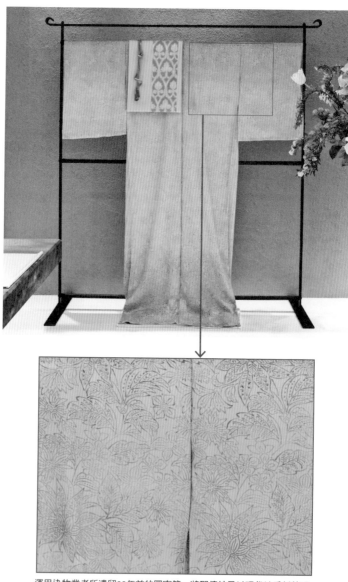

運用染物業者所遺留30年前的圖案等，將那傳統予以現代地重新整理。

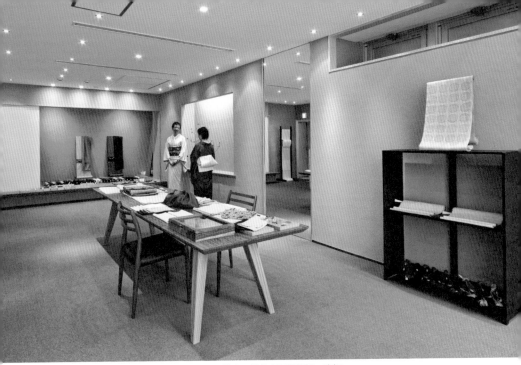

二樓的土牆是用從京都運來的土和水施工的。一樓和二樓的桌子都使用一塊板。

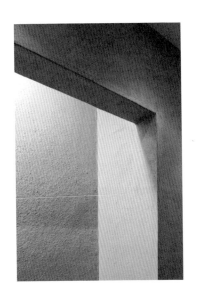

讓傳統一邊保留一邊進入平價的店舖

店舖設計正面整個全部裝上玻璃，排除了在和服店裡因門檻高度而容易產生進入的麻煩。內部裝潢則是灰泥牆和京都市的傳統產業中常

徵。整套和服布料和腰帶標籤的每個價格都一目了然，布料含製作從十萬到三十萬日圓、腰帶也是十萬日圓，齊全的一整套收費則是二十萬到六十萬日圓。

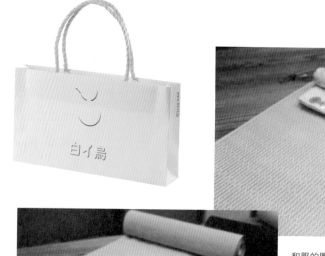

和服的圖案使用幾何圖形和印花，並提出使用平常的圖案。決定店名、設計LOGO商標的是GRAPH。照片中的紙袋也是GRAPH設計的。

用的北山丸太等木材，表現著既簡單又現代的日式空間。

決定店名、設計LOGO商標的是GRAPH的北川一成。「店名和商標都必須是要能在世界上通用的才行。在東京的資訊收集，則是由GRAPH的北川來完成的。。因為北川對京都的傳統產業非常了解，所以請他幫忙」京都市產業觀光局的商工部傳統產業課課長山本瞳說明起用北川的理由。

取名為白鳥（白イ烏），則是因為白色的動物被認為是一種高尚，就像八咫烏般的烏鴉被認為是神聖的動物一樣。因表現京都產業的深奧和品格，還有它給人的深刻印象，而確定了這店名。如果能被往來於青山古董街上，流行感高的人們所支持的話，那麼就會有成為新和服風格的代表，且遍及日本全國的可能性了。

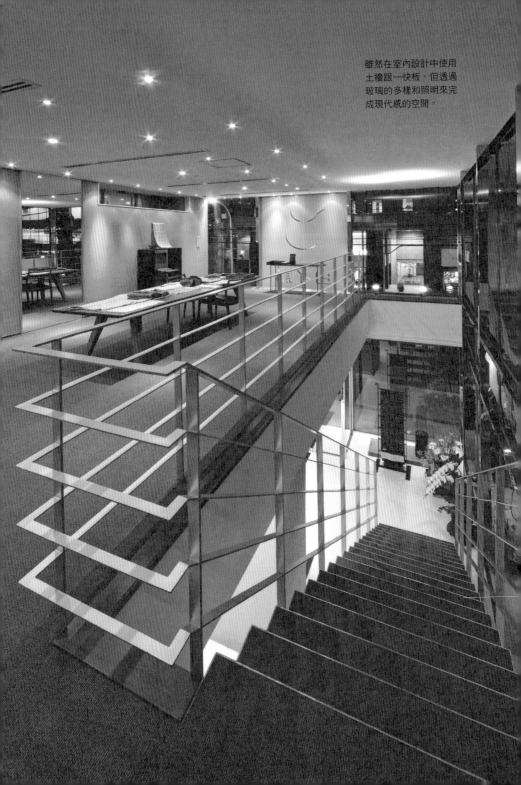

雖然在室內設計中使用
土牆跟一快板，但透過
玻璃的多樣和照明來完
成現代感的空間。

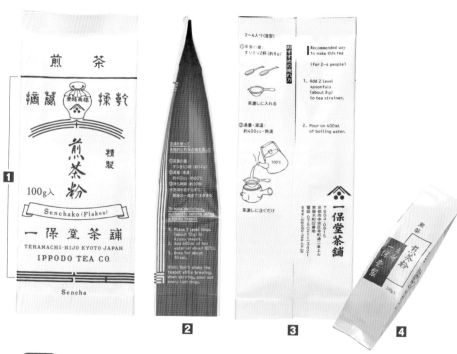

伝 革 ﾌﾟﾝ

日本茶 / 一保堂茶舖

符合商品個性的設計師和設計

正如消費者一看包裝和廣告便得知「那個品牌」般，讓品牌有統一感。許多品牌都以那個目的來實踐，是設計的格式化吧！

首先，決定企業顏色，無論是在什麼場合顏色都不能有偏差，並使用色票來統一化。連字體使用的規定、基本的版面設計也都預先組合編排。有了這樣的規定，消費者應該會對新品牌的宣傳感到放心，而成為被喜愛的品牌。

不過，那裡卻也有著一個陷阱。那就是，無論從哪兒切入，品牌的呈現方式也都變得一樣。沒有深度的結果是，暗藏著可能會被覺得無聊的風險。

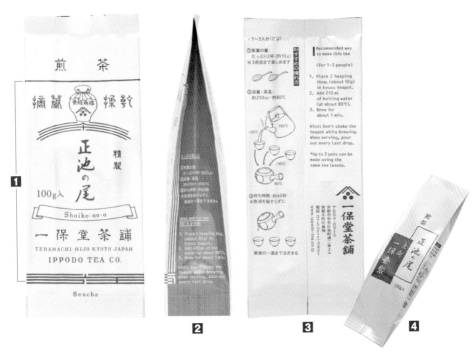

一保堂茶舖於2010年2月更新煎茶的包裝。變更了側面，並包括在寫有明顯可見的 「一保堂」的設計結構中（圖1）納入商品名的設計。右下角的小照片（圖4）是更新前的包裝。這次所更新的包裝則是，在包裝的背面和旁邊記載著茶的兩種泡法（圖2、圖3）。煎茶全部共有9種，在每個商品上記載茶的泡法等， 是連細節都很注意的包裝。

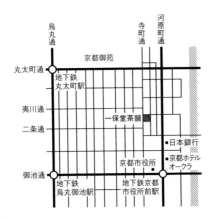

設施名：一保堂茶舖
地址：〒604-0915京都市中京區寺町通二条上ル常盤木町 52
營業時間：9:00～19:00（星期例假日開放到18:00）全年無休（正月除外）/「嘉木」喫茶室：11:00～17:00全年無休（年終年初除外）
公休日：星期三
電話號碼：075-211-3421
網址：http://www.ippodo-tea.co.jp/index.html

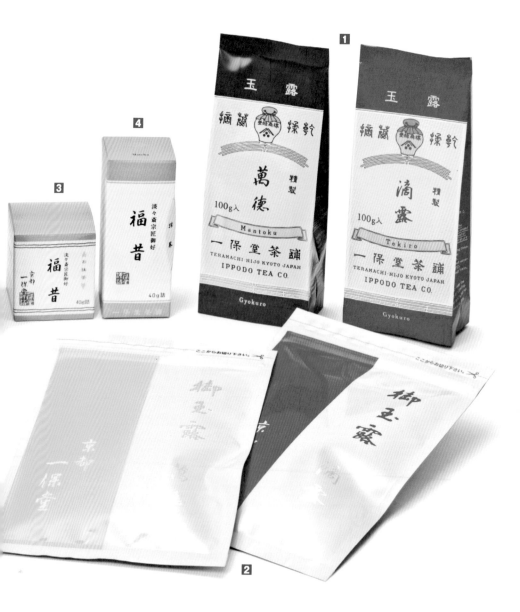

2010年2月更新的玉露100克入包裝（圖1）和更新前的100克包裝（圖2）。袋子的形狀和煎茶（本書第78頁）一樣地顧及到混裝時的方便性。但另一方面在袋子上下添加色塊，與煎茶不同，或許是兼顧到容易辨識吧！左邊是抹茶普及價位商品的包裝。個別的更新前（圖3）和更新後（圖4）。在角邊曲面的部份排上「抹茶」的標示而易於辨識。為了顯出顏色的深度，以四色配來表現。第78頁到81頁的包裝是GRAPH的北本浩一郎設計師親手設計的。

「想傳遞茶的樂趣」一保堂的公關企劃組長足利文子這麼說。只專心致志於這件事上，並持續採取和顧客的溝通。

一保堂從二〇〇九年起逐步更新商品包裝。更新的目的之一是，針對從海外來訪的顧客。當考慮將茶推銷給更多人時，就不能忽視當今的海外市場。對茶有興趣的外國觀光客增多，再加上透過網路銷售到海外等等，使得來自海外的顧客增加，所以，將商品名稱以字母表示和用英文登載泡茶方式等，讓即使是外國人，看到了也能立即感染到茶的魅力，那樣的包裝變得不可欠缺。

另外，玉露和煎茶的情況是，對同樣一〇〇克入，都依商品的價位而一直摻雜著有立袋裝跟平袋裝，兩種形狀不同的袋子。這不僅難以理解，在贈禮時，對混搭兩種以上商品的什錦禮盒也難以包裝。為了解決這種不便，企圖趁更新時統一包裝形狀。

依個性選擇合適的衣服

當考慮設計更新時，許多企業都會要求要如同上述般，有所謂的品牌統一感。然而，並非只有這種手法才是唯一的正確答案。原因是，在那裡面，表現作為企業多樣性的餘地並不多。一七一七年創業，有著將近三〇〇年歷史的老茶舖「一保堂茶舖」（以下簡稱一保堂）。該社只保留一個「茶來作為社名的種類，以不跟茶的品質絕不妥協做為追求。並且

茶包的包裝。可以看到平放著的大正面（圖1），並排時也能看到像書一般立著的側面（圖2）。即使橫放並列推疊（圖3）商品名也能被看見的設計。（圖4）的「茶」的漢字中隱藏著「tea bags」這文字。（圖5）的「玉露」、「ほうじ茶（焙茶）」、「煎茶」的漢字中也都隱藏有英文字符號。（圖6）的印章也一樣。將橫擺的「IPPODO」文字印上顏色，如果觀看黑線條的部份的話可以看到「一保堂」這漢字。

12袋入的茶袋包裝，有著把茶包平順取出的結構，但由於不知道這結購要從側面打開包裝的大有人在，所以在反側的蓋子上印上了注意字樣和悲傷的臉——該製品的吉祥物角色「一保さん」。

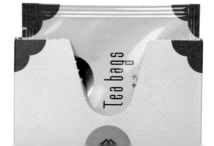

因此，在考慮容易使用的同時，一保堂對包裝設計，亦在傳遞茶的樂趣上費盡工夫。另一方面，那包裝的印象以及色調和作風依商品的特性而大大地不同。這正是一保堂品牌的特徵。

例如茶包。二〇〇九年十一月茶葉開始換成簡易茶包。為了這改變，而將茶包入箱的大小進行箱子本身的更新，不過在那時，如從第82頁到85頁的照片，到處暗藏許多招數且充滿趣味的箱子。為了和小孩一起喝、在辦公室時為嘗口氣休息一下喝，或在更多休閒時想享受茶，所以買很多那樣設計的商品。

並且，許多人因享受茶本身的味道而買煎茶或玉露（第78頁到81頁）。該社從以前開始便使用被稱為「一保堂架構」的茶室搭配在包裝前面，做出讓人感受到傳統味的設計。但是，不僅如此。有十幾種價格和等級不同的產品，不僅如此。有十幾種價格和等級不同的產品，以作為「依商品發揮茶的原味，而泡法有所不

同」（負責人・足利）來說，每個產品都登載兩種不同的泡茶法。著眼點放在發揮茶葉魅力的喝法建議上，去設計製作完成包裝。

對想感受到日本四季風情的季節限定抹茶，在許多人希望拿到地區限定商品、收到禮物的人很高興地收到想要的禮物商品那樣的包裝上，放著感覺可愛的插畫，努力做出讓許多人感到快樂的設計。認清商品的特性，針對個別產品去判斷該用如何的設計策略，而任用不同的設計師。

因多樣而繼續存在

一般會重新設計，是為了適切地控制品牌整體的外觀，將包裝和商標委託給一個設計師。但是，一保堂的那種的思維方式是，採用畫清界限的區隔手法。總之，足利組長說所謂的思考方法是指「商品中有其各別的個性，為那個

性搭配適合的『衣服』。期待以最適合的樣貌將商品推出。」有著徹底追求個別商品的精緻製作，以期給客戶愉快享受，進而提升品牌的信念。

製造商決定整體品牌想以什麼樣子來展現，這在某種意義上，或許是對顧客恣意地強迫推銷吧！「如果透過商品宣傳的話就足夠。除此之外，不添加多餘的色彩。」這就是一保堂品牌製作的基本。

這種凸顯個別商品個性的設計戰略。對商品每次的看法和變異即使不同，整體的印象也絕不失一保堂的形象。那就是，在玉露和煎茶的包裝上使用一保堂的架構，該社完全保留其作為歷史代表所持有的設計資產去進行設計吧！

沒有明確的規則和格式，但卻很清楚品牌樣貌的根源為何。

不依賴格式化和均一化的設計戰略是，不問存在的是日式或西洋。譬如法國的珠寶製造商卡地亞（Cartier）。象徵該社的顏色中有「卡地亞紅」，但其實並非為了統一的色票而存

打開蓋子，在內側印有「一保さん」。箱子內準備了很多招數。從82頁到85頁的包裝設計是大日本Type組合（大日本タイポ組合）經手的。

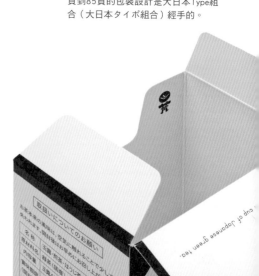

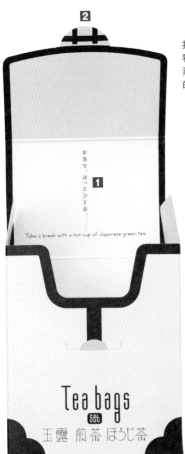

打開裝玉露、煎茶、ほうじ茶（焙茶）的茶包組包裝蓋後，馬上看到「用茶，放心喘口氣」的文字信息，從像字母「u」裏像蒸氣般浮出（圖1）。仔細看整個打開的箱子，隱約有著「茶」的字樣浮現（圖2）。

在。在廣告和促銷的場合等使用卡地亞紅時，找到了「好像卡地亞的顏色」。

雖然商品的映象和場合氛圍被改變，但卻每每一邊持有多樣性的意象，另一方面傳達這品牌形象的設計。況且，有深度，就不會讓消費者厭膩。這結果有益於製作永續的品牌。不統一化，也是品牌中必需的要素。

當然，當能意識到這種「特性」的設計時，才能豐富地擁有品牌的歷史和設計的資源。回顧歷史，確實許多的地方品牌也有隱藏的設計資源。從那之中如何發現品牌特性？那得追究探討經營者的感覺判斷和手腕了。

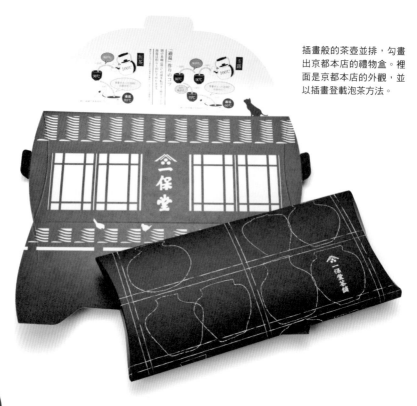

插畫般的茶壺並排，勾畫
出京都本店的禮物盒。裡
面是京都本店的外觀，並
以插畫登載泡茶方法。

東京地區限定的抹茶「春日」（左）和季節限定
的抹茶「常閑（のどか）」、「月影」的包裝。
春日上面的插畫是在榻榻米上的石臼，另兩個是
茶花插畫。包裝設計是藤本將設計師。

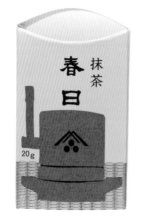
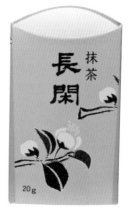
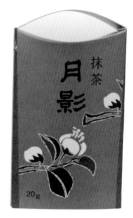

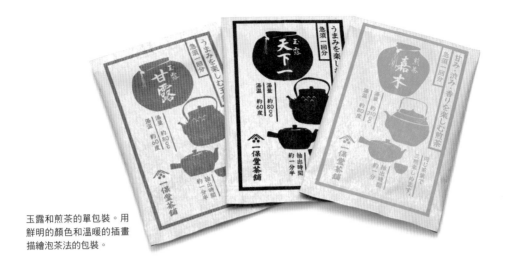

玉露和煎茶的單包裝。用
鮮明的顏色和溫暖的插畫
描繪泡茶法的包裝。

常滑急須（日本愛知縣常滑市的
小茶壺）和它的包裝。有著在
樹陰下成長的茶是從甘甜的
地方以稻草覆蓋玉露的栽培
法來發展的傳說。箱子的每
個面都繪有那樣的茶園工作
情景。

東京地區限定的抹茶罐。將
抹茶用具茶筅（圓筒型茶
刷）可愛插畫化，讓即使拿
到對茶不熟悉的人手中，也
易於理解。

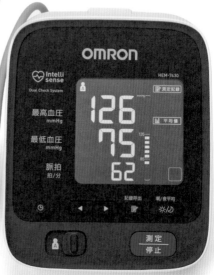

OMRON HEALTHCARE 於2010年3月 發售了自動血壓計「HEM-7430」。產品設計是柴田文江設計師，螢幕顯示和平面設計由廣村正彰設計師負責。在螢幕顯示上徹底詳盡地精心製作出精緻的影像。

給產品設計、平面設計師之力

掌握多位設計師具有的個性，將那個性完全地發揮出來。不僅限於前面所介紹的一保堂茶舖，在京都，擅長那樣設計管理的企業很多。製造販賣醫療器材和健康器材的歐姆龍健康護理(OMRON HEALTHCARE)也是被列舉的其中一家吧！

在家庭用血壓計和電子體溫計的順利銷售背景中，該社從二〇〇九年十月到十二月為止的銷售額，相較於前年的同期，增加了百分之八點二。因為善用外聘的設計師柴田文，和設計電動牙刷「Mediclean」C. Creative的重野貴等，所以一直引領健康器材市場。

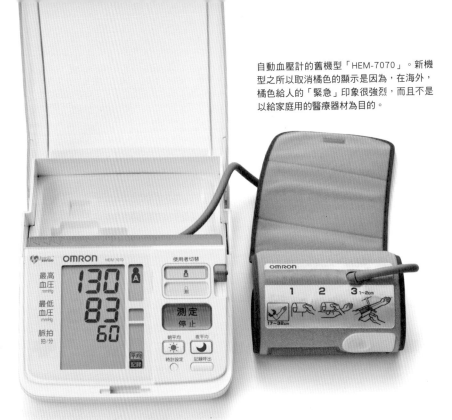

自動血壓計的舊機型「HEM-7070」。新機型之所以取消橘色的顯示是因為，在海外，橘色給人的「緊急」印象很強烈，而且不是以給家庭用的醫療器材為目的。

 血壓計等 / OMRON HEALTHCARE

有主管參與的會議

歐姆龍健康護理，在二〇〇三年，從OMRON開始以作為健康器材的專業製造商的分社時，公司內部持有設計師頭銜的只有設計傳達部部長小池禎一個人。

在不得不借力於外聘設計師的狀況下，該社藉由與社外設計師緊密地溝通來謀求設計概念的共識，而創造出設計來。例如每年秋天，設計師齊聚一堂進行的「設計會議」便是代表性的嘗試。在這裡，一邊共享現在正進行的企劃案訊息，一邊必定共同進行設計概念的作業。

同時，在這場合中，負責產品開發的人員也參與，將技術資訊公開，以助於設計開發等，讓經營階層與

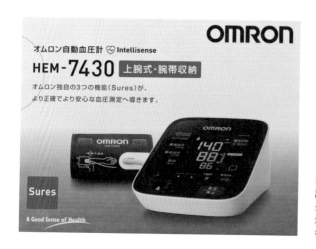

自動血壓計「HEM-7430」包裝。照片給人有深度感和文字訊息被集中整理的印象。另外，品牌商標（OMRON）大大地被標示。圖示icon的標明也很豐富。

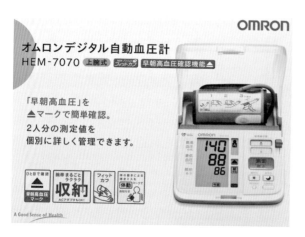

舊產品的設計。在正下方，大大地標示著商品的訴求重點。

外部設計師的距離能盡可能地保持接近。這麼做，不僅是設計師意識的交流，還有對經營團隊傳達了設計的重要性。

在這樣的會議裏，最近，連產品以外領域的設計師也開始參加了。那就是，平面設計師廣村正彰。

廣村是負責二〇〇七年該社所謂匯總設計概念小冊子《思考人的樣子（ヒトを想うカタチ）》的設計。現在，廣村的工作是負責包裝設計和界面（interface）的設計等，遍及

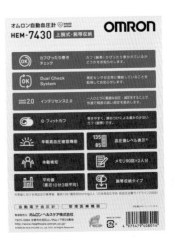

OMRON HEALTHCARE全部的視覺傳達設計。

圖解精緻的印象

二〇一〇年三月發表了自動血壓計「HEM-7403」。設計產品本身的是柴田文江，而卷臂部份的說明書和操作面板，還有液晶畫面數據形式的設計再評估，則是廣村在做的。醫療器材和健康器材表現的不只是該社追求形的「優美」，還同時表現出，沒有長期使用就無法得

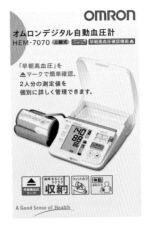

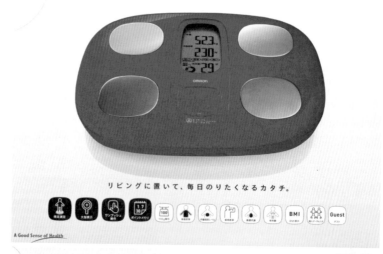

オムロン 体重体組成計
HBF-201-P (ピンク)

リビングに置いて、毎日のりたくなるカタチ。

A Good Sense of Health

オムロン 体重体組成計
HBF-201-P (ピンク)

リビングに置いて、毎日のりたくなるカタチ。

擴大設計的領域

一個產品，同時外聘產品設計師和平面設計師，以發揮彼此的專長來設計。

將兩個不同的觀點帶入一個產品，採用了到目前為止，在產品設計觀點中的新設計管理手法。

而且，在包裝方面，既以運用的圖示（icon）整理顯示情報資訊，又以產品照片的角度和打光影的方法等，來突顯產品的存在感。

到對機器的信賴感。於是，液晶畫面數據形式的設計中，文字的傾斜度、文字稍微彎曲的形狀、縮窄數據段的間距等，透過細部再檢視文字的設計以「強調精密的印象」（小池部長）。依此，消費者對血壓計變得有高度的信賴感。

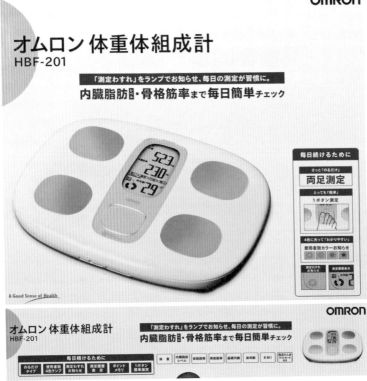

右頁的照片是體重體組成計
的包裝設計。上圖則是2009
年3月發售的商品包裝。在
2009年11月發售了不同顏色
同機種的商品。照片的拍法
是以商品突出去構圖，並且
將訴求重點以圖示icon的大小
做簡潔的說明。

為了強化如此完成的包裝等傳達設
計，該社現今正在洞察設計體制。設計
傳達部的人員增加到十一個人，今後則
打算朝「如何改變使用網路服務的設
計」方向去實踐。與外部的設計師合
作，從產品設計開始，到目前為止企業
的各種視覺傳達，該社的設計部門想在
網路這個領域做什麼樣的挑戰呢？敬請
期待！

網址：http://www.omron.co.jp/
　　　http://www.omronhealthcare.com/

最重要的是一邊動手一邊思索

「只要持續創作好的商品，就一定能生存。」製造販賣布製提袋的一澤信三郎帆布社長一澤信三郎所說的話很有說服力。

因為家族間的繼承問題，被以前經營過的一澤帆布開除，而帶著一起工作的全體技師們開了新的公司，那是二〇〇六年的事。失去被許多人喜愛的一澤帆布這個品牌，由於到目前為止所作的袋子設計，涉及原先品牌全部的智慧財產，所以算是失去後的再出發。

但自此之後四年，一時間有著不得不限量銷售的地步，該社的袋子暢銷，至今店裡仍是擠滿人潮。是來自國外，包括中國客戶，也光顧頻繁的店。如今以國際的人氣品牌成長著。

一澤社長一開始就對那躍進的主因作說明。

許多企業也因為同樣的考量，用心去做「好產品」，但卻難保一定會成功。這裡究竟有著什麼樣的不同呢？一澤社長針對這點，進一步簡單地回答。

「我們有技師，也有設計師，並且最重要的是有最棒的高手。不同就在這裡，不是嗎？」

在開賣前一個月完成

立即創立的一澤信三郎帆布，做的也是提袋，但不照原樣去使用以前公司的設計。在此，所有的技工，必須自己思考提袋的設計。

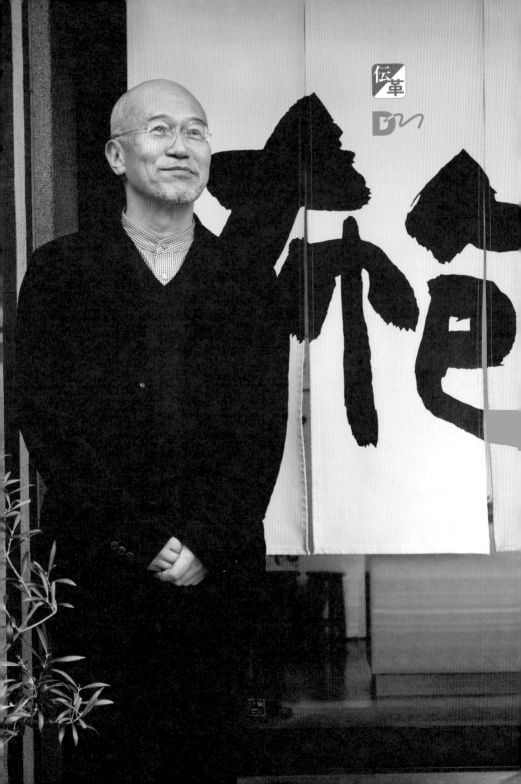

依五十幾年前的袋子而製作的「NB-01」。含稅價28,350日圓。

設施名：一澤信三郎帆布
地址：〒605-0017京都市東山區東大路通古門前北　知恩院前十字路口附近東大路通西側
營業時間：9:00～18:00
公休日：星期二
電話號碼：075-541-0436
網址：http://www.ichizawa.co.jp/

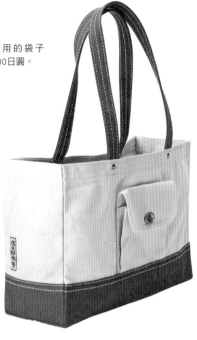

從前為了運水而使用的袋子
「H-22」含稅價12,600日圓。

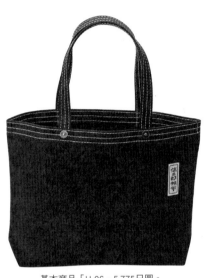

基本商品「H-06」5,775日圓。

這做法至今仍留傳，公司全員提議新提袋的設計和構想的企業風格根深蒂固。當被提議的提袋創意好像很有趣時，就馬上試做看看。然後，提案的人員必須「最少一個月內完成」。

然後對大小和袋子的型式，提出許多改善的點。由職員親手對其改善點隨時做修正後，再使用。一邊如此反覆修正，一邊則以作為商品去完成它。

不論反覆試做多少次也要讓人信服它很棒。一年以上的「醃漬」而成為商品的，說來也很多，但該社的長處是，像這樣有著所謂「邊作邊想」的企業體質，一點都沒錯！

例如住附近的顧客，會為了修學旅行還提著五十多年前買的袋子。對那感到有趣的技師，以那個袋子為基礎而設計製作了新的產品，即為該社目前的熱門商品「NB-01」。由於該社的商品企劃和製造是一體之故，這樣的例子便成為可能的事了。

97

長期持續暢銷販售

在一澤信三郎帆布，企劃、製造、行銷幾乎沒有藩籬。行銷負責人因造訪工房，獲取豐富的商品知識後，多以銷售店員才有的觀點來

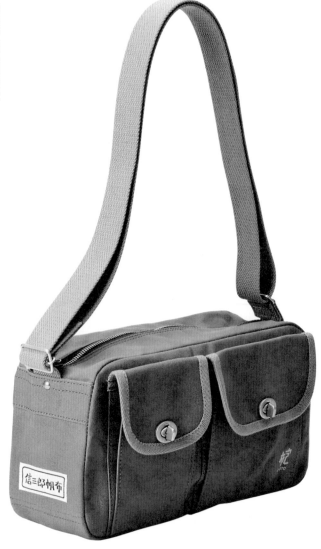

「S-17」13,650日圓

98

做商品提案。在那裏找到優勢的一澤社長，因此直接就近設置製作現場和銷售現場。還有，店鋪在京都只有一家。拘於一家店，並不是試圖想減少銷售管道來變得稀有的緣故。在自家直營店以外不販售是因為「如果採自製自銷的話，即使是九成的成本也能設法經營」（一澤社長說）。如果透過銷售店來流通商品的話，恐怕就無法維持現在的售價。反正不管價格上揚，或成本下降，都有著「不想做到被迫拋售的地步」這個信念。

在那裏，不勉強擴大企業的規模，不受長期破壞價格的京都企業風氣的影響。一澤社長期望的是，攜手共創被信賴的品牌和下個世代的企業。為了長期生存而在那裡找出企業的價值。一澤信三郎帆布的情況就是，持續製作著叫好的商品，這樣的事吧！

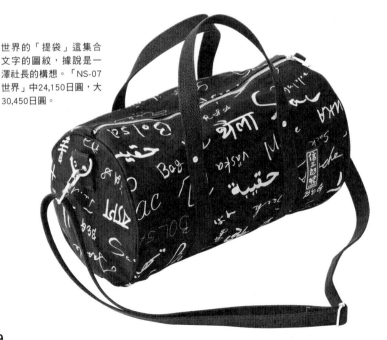

世界的「提袋」這集合文字的圖紋，據說是一澤社長的構想。「NS-07世界」中24,150日圓，大30,450日圓。

一澤社長設計的圖紋「季節變化的樹（木季のうつろい）」。「NR-10 木季」11,550日圓。

可以持續愛企業的「故事」

由一澤社長親自書寫的一澤信三郎帆布的品牌商標「信三郎帆布」這件事是很有名的故事。品牌商標要怎麼做呢？有一天，承接設計諮詢的工藝花背（工芸はなせ。見本書第54-57頁的介紹）的德力道隆先生，他準備了據說很難得到手的幻の燒酎「森伊藏」（註：指位於鹿兒島的森伊藏釀酒場所產的芋燒酒），而且還「準備了最高級的筆和最高級的紙」，而請一澤先生到自家的公寓裏，勸誘他自己寫商標。「為了傳達這個店的感覺，從看板到商品名，由店的主人來書寫，最棒！」那是德力先生的一貫主張。而且，一澤先生怕寫得不好，一邊以剩不到半升瓶左右的酒作陪，一邊以非慣用的左手書寫了一百張以上的書法字。然後，德力先生從那當中挑出最好的字，放入商標裏。

之後，德力先生將一澤社長寫好的書法全部

100

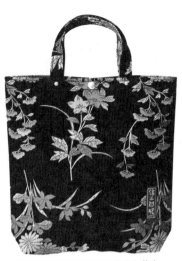

該社從以前就留傳著的蔓草印花布圖紋「N-06」8,400日圓。

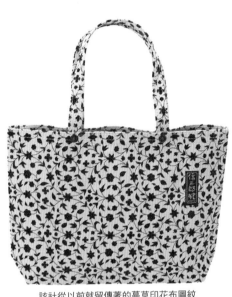

該社從以前就留傳著的蔓草印花布圖紋「N-06」8,400日圓。

小心翼翼地包捆裝入桐箱裏，用繩子編好繫牢那箱子，把一澤社長的原件再次帶去給他。而且，據說在面交時說「這是您的傳家寶。請收下」。

在新公司剛創立的最非常時期，親自寫了一百張以上所謂的商標文字。在品牌開始時，塞滿各種思緒，看到這箱子，面對一澤社長的公司商標，也許想法就越來越清楚了。

德力先生說，「品牌是在消費者心中的東西，因此，沒有故事，品牌就無法發展。」這樣的軼事恐怕隨著時間的流逝，會以各式各樣的型式繼續被流傳下去。那時該公司首次增加所謂「持續製作好商品的提袋製造商」的價值，朝往有著更多故事的品牌躍進。

穿上寶石的汽車和電子機器

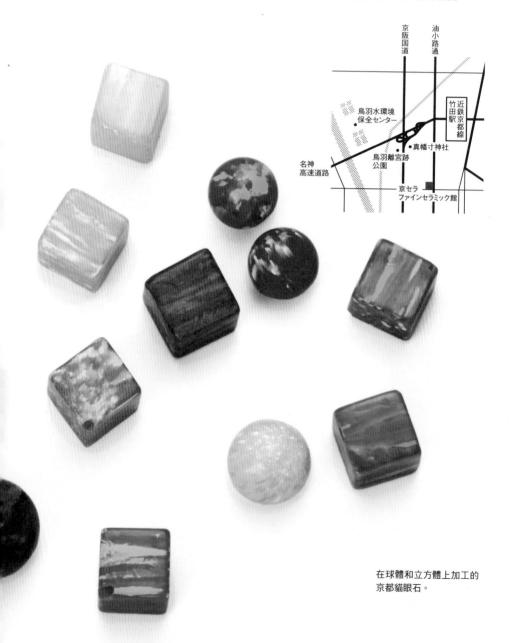

在球體和立方體上加工的
京都貓眼石。

設施名：京瓷精密陶瓷博物館
地址：〒612-8501京都府京都市伏見區竹田鳥羽殿町6番地　京瓷總公司大樓
營業時間：10:00～17:00
公休日：星期六、日、國定假日和特別休館日
電話號碼：075-604-3500（總機）
網址：http://www.kyocera.co.jp/company/csr/others/fine_ceramic/index.html

京都的陶瓷製造商——京瓷。對許多熟悉該公司的消費者來說，除手機和太陽能發電外，還有一個面貌，那就是，也參與作為首飾開發的珠寶製造商。該公司持有被稱為「再結晶技術」，有著將天然寶石和其全部成份製作成人工寶石的技術。到目前為止，已經出產了紅寶石、祖母綠和藍寶石等的寶石。在那當中，並非是把這些素材作為寶石飾品，而是作為工業產品的裝飾用材料，從二〇〇八年的秋天開始正式使用。

首創「京都貓眼石」之稱的人工貓眼石。在原料上，京都貓眼石和天然石同樣有讓二氧化矽規則沈澱的堅固物質。與天然石不同的，是在樹脂被浸透染色這點上，因此能表現出在天然石中所沒有的色彩多樣化，另一方面加強了貓眼石特有的龜裂紋。

使其變得能在立方體和球體，還有板狀等各式各樣的形狀上加工，例如，已被用在作為耳機裝飾素材。還有，採用在西陣技法中被稱為「引箔」的技術，在柔軟的薄片狀上試行，如

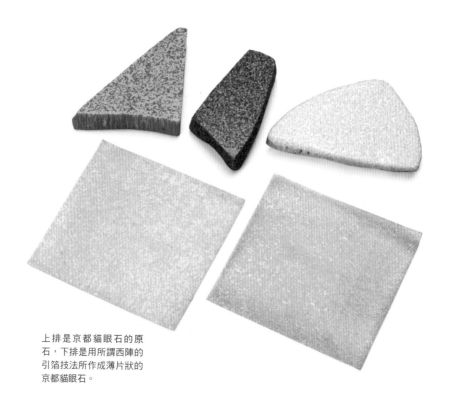

上排是京都貓眼石的原
石，下排是用所謂西陣的
引箔技法所作成薄片狀的
京都貓眼石。

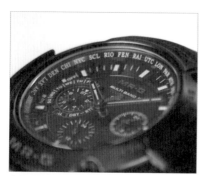

京都貓眼石以外的再結
晶寶石也成了被使用在
各種範圍的用途上。

將京都貓眼石弄碎，塗裝在汽車上。

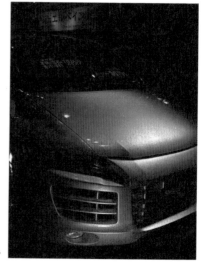

果能將這薄片量產的話，似乎也可以利用嵌入眼石來混合，而也能獲得滿意的閃耀光亮而進成形之類的，來做為以手機等電子產品為目的的外觀裝飾素材。

天然石，無法使用的方法

除此用途外還有一點，京瓷期待的是，將京都貓眼石弄碎成粉末狀，以作為塗料的閃亮材料來運用。在二○一○年一月舉行的TOKYO AUTO SALON 2010中，汽車銷售公司HONDA NET NARA同時發表全面塗裝一點二釐米到一點七釐米、七萬克拉左右的京都貓眼石顆粒的奧德賽（Honda Odyssey）。在暗面部份亦可看見有如星光般閃耀，因為有著與雲母不同的光輝而吸引許多到場參觀人們的興趣。

僅僅這次的塗裝，依塗膜厚度四釐米，成本大約是七百萬到八百萬日圓。雖然很快地投入量產，但成本過高。京瓷參照這種汽車，並且

以哪種程度的顆粒狀、哪種程度的量的京都貓眼石的顆粒狀、哪種程度的量的京都貓行著擷證。

還有除了京都貓眼石之外，該社還增加了使用再結晶寶石的工業製品。二○一三年三月，卡西歐耐衝擊手錶的最高級系列「MR-G」特殊機型的寶石作為它最高級系列「MR-G」採用再結晶紅零件。將再結晶紅寶石的原石加工，切成三釐米圓環狀，來作為手錶面盤的外圍部份，被稱作凹形邊飾的零件。使用四點八五克拉（約零點九七克）的紅寶石。以三釐米圓環狀所加工而成的天然寶石不少，所以說，紅寶石之所以能被使用，正因為是再結晶紅寶石的緣故吧！

對汽車和電子機器製造商來說，其實所謂寶石的可用性是指，提高品牌影響力和擴大話題製造的面。今後京瓷仍不會考慮天然石，而是開發再結晶寶石可使用的方法，並廣泛地提案。

/ 京半導體（KYOSEMI）
變成生態設計的形

用各種製品來響應環保，太陽電池吸引了注意。太陽電池一般都是平面的，因此在使用產品時限定了設計的自由度。如果太陽電池也能使用自由的形狀、塑膠或皮革等柔軟彎曲的素材的話，設計的自由度應該會特別高。那樣的太陽電池在京都所有，那就是設立在京都市惠美酒町辦公大樓的「京半導體（KYOSEMI）」的球狀太陽電池「Sphelar（スフェラ1）」。

Sphelar是做成直徑一點八公釐球狀的太陽能電池，以金屬製的電線連接構成。因為電池是球狀，因為能吸取來自四面八方的光，所以比起以平面電池所構成的一般太陽能電池的發電效率更好。平面類型的太陽能電池不能將電池（cell）平行並列；但Sphelar不只能串連、能接續，還可以提高電壓，設計的自由度也增高。

再者，平面類型的太陽能電池為了刨削矽素材來製造，所以會產生原材料的損耗；但Sphelar

106

被使用在愛知萬博的無電源Wireless情報資訊終端機。在SFERA接受到發信機的紅外線而產生電力的同時，讀取傳送來的聲音資料並播送來自揚聲器的聲音。採用以少少的空間去獲得必要性能的SPHELAR，設計的自由度提高了！設計終端機的是山中後治。

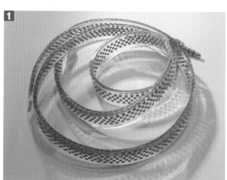

也能使用在複雜的造型和柔和
的彎曲的素材中。

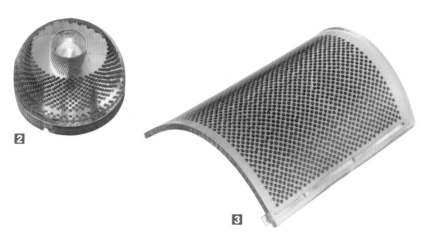

為了電池不但小有間隙，即使使用玻璃也確保60%程度的透明性。

京瓷提出了在住宅和汽車使用「玻璃發電」。

Sphelar在海外獲得很高的評價。二〇〇六年被美國持續可能發展產業學報社以「Top 10 Green Building products」選定表揚。二〇〇七年被美國WIRED雜誌的「2007's Best: Energy」選定、二〇〇九年被在義大利米蘭舉辦的Well Tech展中受邀展出。也被澳洲ヘルスロニクス社的ＵＶ感測器所採用。

是以落下溶解的矽素材方式作成球狀，所以原材料沒有損耗。

海外知名建築家評價

對產品設計貢獻的特徵有兩個。因為以一點八公釐的球狀電池和電線構成，形狀的自由度高。為讓電池間有縫隙，如果使用玻璃的話，可確保百分之六十程度的透明率。從這特徵，

據說該社，從海外知名的建築家和設計師都

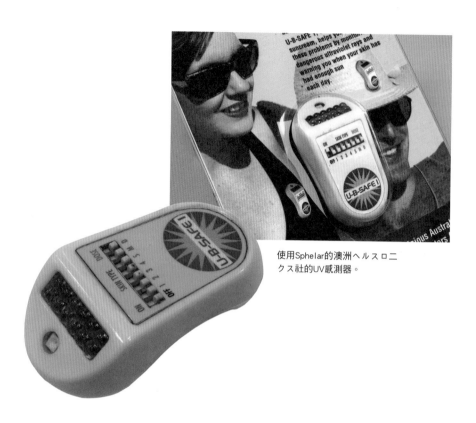

使用Sphelar的澳洲ヘルスロニ
クス社的UV感測器。

因為能吸取來自四面八方的光，所以發揮了比平面類型的太陽能電池更狹小空間卻有著相等的性能。

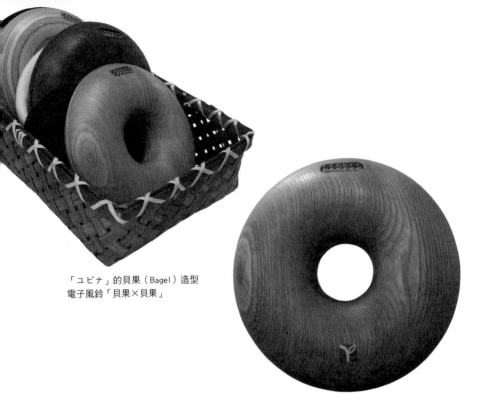

「ユピナ」的貝果（Bagel）造型
電子風鈴「貝果×貝果」

有接觸。因應對方需要量的體制不完備，無法
接受訂貨，所以，無法使用在美國建築師法蘭
克・蓋瑞（Frank Gehry）在巴黎建築的路易・
威登藝術中心，並且報價。而作汽車用，則與
來自歐洲不只一家的汽車製造商有所接觸。

在日本國內方面，二〇〇五年被採用在愛知
縣舉行的「愛知萬博（愛・地球博）」中，所
使用的無電源的無線情報資訊終端機中。設計
師和技師共同開發八岳的 Life Style品牌「ユピ
ナ（Yupina）」其貝果（Bagel）造型的八音盒和電
子風鈴中也有採用。課題是生產能力。在北海
道惠庭市，有工廠能月產數百萬個的程度，據
說二〇一〇年春天更投資設備將產能一口氣提
升到月產一億個的規模。「如果能量產的話，
就可提供和平面類型一樣的價格。」（中田仗
祐　社長說）還有成本也能和平面類型不相上
下。由於Sphelar，太陽能電池變成更切身的東
西了，不是嗎？

任天堂的遊戲是日本文化的當然後繼者

坂井直樹
Conceptor、Water
Design Scope代表

×

猪子壽之
Team Lab社長

Team Lab社長。1977年生，出身於德島市。2001年東京大學工程部計算工程系畢業同時創立Team Lab。在大學，念的是機率‧統計模式；在研究所，研究的則是自然語言處理和藝術。新聞入口網站「iza」（Web of the year 2006新人賞），Omoro檢索引擎「Sagool」、再加Sagool TV 等的網路企劃開發，亦執行檢索引擎和推薦引擎等的開發。2009年12月在新宿Konica Minolta Plaza畫廊，發表上映一百年的影像作品〈百年海圖卷〉。

猪子壽之
（Inoko Toshiyuki）

坂井●關於任天堂遊戲機的設計，猪子先生是如何考量？

猪子●我想酷、帥！

坂井●一般SONY的Play Station 3和PSP、Microsoft Xbox的設計時尚得很酷！我想任天堂的Wii和DS有被視為未經精製設計的傾向，但並非如此。

猪子●首先，遊戲的插畫畫面簡直太酷了！例如，在超級任天堂（Super Famico）最早的遊戲中，有「超級馬力歐世界（Super Mario World)」，背景的森林等被描繪在圖層上，橫著移動。作為繪畫不僅是很酷，還有像日本庭院般感覺的設計喲！

坂井●也有點像是歌舞伎的舞台美術呢！

猪子●我對「超級馬力歐世界」的地圖畫面特別喜歡，但地圖中的橋和梯子可說是跟隨在一起的。雖然繪有從橋上可以看見地面的狀態，但從橋側邊所見到的狀態也畫了進去。這就是為何從地面上所見的畫和橋旁所見的畫被合成。用戶看到這樣的畫，而認識這裏是橋、這裏是梯子。以最初人類體感的合成來

Conceptor、Water Design Scope代表。慶應義塾大學研究所政策媒體研究班教授。1947年生，出身於京都市。京都市藝術大學設計系入學後，赴美於舊金山設立Tattoo Company。73年設立Water Studio。以日產汽車「Be-1」（87年）、「PAO」（89年）興起復古未來風。Olympus「O-Product」（88年）被MoMA（紐約近代美術館）收藏。2004年設立Water Design Scope公司。07年啟動以動畫為中心的通訊網站「Emo-TV」。

坂井直樹
（Naoki Sakai）

（攝影: 皆木優子）

認識世界。同樣的做法，在馬力歐的圖像畫面中被展開。我覺得這畫面，對人類來說是自然的表現。只是，對學過遠近法等西洋設計和美術的人而言，恐怕會有不協調感。

坂井●對美術出身的人來說，任天堂遊戲畫面的好是難以理解的。

猪子●那正是日本繪畫的表現。大和圖也是從上面看到的風景和從旁邊看到的風景一起呈現著。從上面所認識的東西是以從上面所見的狀態來描繪，從旁側面所認識的東西則是從旁邊所看見的狀態去描繪的。馬力歐的地圖畫面和大和圖，表現著一樣的空間。我認為，任天堂是日本文化的當然後繼者。

不過稍微轉換一下話題，你知道

為何畫水墨畫嗎？雖說極簡主義，但是我認為是不同的。首先，沒有水墨畫專業畫家的基礎。日本的畫師是大和圖和水墨畫兩者都畫的緣故。總之，是由繪者選擇技法。繪者在描繪對象的生命感時選擇水墨畫，描繪世界時選擇大和圖。在水墨畫中所省略描繪的東西，是因為在那裏感受不到生命感，所以不畫。而以黑色單色表現，則是因為描繪有如氣一般的能源，黑色很合適。萬物之中有生命的能源。在背景中亦有自然和人類也是一起的，即所謂日本人思維。任天堂也是承繼著這樣的思想。任天堂是將所感受到生命的東西予以性格化。所以森林裏的樹木很喜歡跟著一起跳舞。

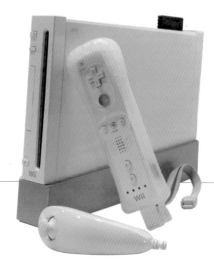

以體感型遊戲機而大受歡迎的「Wii」。

114

坂井● 像是百鬼夜行和八百萬神明的東西，對吧？

猪子● 對啊！那是承繼日本本質的緣故。

使用引人注意的顏色

猪子● 在遊戲開始的標題Logo上用了很多顏色，不是嗎？「超級馬力歐銀河（Super Mario Galaxy）」有時閃閃發光，有時還在飛舞。看到如此景象的人，變得天真開心，雀躍不已。任天堂以外的遊戲製作，是以顯現真實為目的，而使用樸實的顏色。如果那是遊戲業界走向的話，任天堂是不在乎世面而去作我們自己想做的事。我想，那就是我們所擁有的價值觀。

我覺得有受到對使用這種華麗顏色也敬而遠之的西洋文化的影響。西方社會不認同壓抑感情和慾望。因為如果肯定感情和慾望，就會被認為像動物一樣。如果從那種想法所產生設計的脈絡來看，任天堂的設計是背道而馳的。

坂井● 任天堂的Wii之所以熱門是因為有透過遙控器之類的體感界面。關於這設計，那是怎樣的呢？

猪子● 首先，從以前開始，任天堂的遊戲就很好操作。Super Famicom的馬力歐中B-DASH就很痛快，孩子們毫無目的地玩著B-DASH。因為B-DASH並非透過得分的緣故。馬力歐用厲害的氣勢奔跑的感覺很棒！

2009年11月發表的「Nintendo DSi LL」。畫面從DS的3.2型變大成4.2型。

「超級馬力歐64」也是如此。

一進入碧姬公主的城堡建築物中，遊戲便開始，但卻因為操作有趣，大家在還沒進入建築物裏的城堡庭院中，就可以玩大約一小時左右。相對於其他以得分結果來競爭的遊戲，任天堂的設計是不以結果為目的來操作遊戲的。如果活動筋骨的心情愉快，一旦去洗澡也會有同樣舒暢的感覺。透過技術的擴展實現了那樣的好心情，那是Wii遙控器所沒有的吧！

坂井● 汽車也是那樣的呢！開車就心情好！所以，難怪沒事也搭車。這叫作兜風！然而，汽車製造商卻不考慮販賣開起來心情會好的汽車，而企圖以迷你車或高大汽車、

以居住性或好用度來一搏勝負。變成這樣的結果是，如果尋求「駕駛的心情愉快」的話，不管用什麼車都好，也成了消費者「遠離汽車傾向」的一個原因吧！

猪子● 只是，所謂的心情愉快，很難用言語來表達，按理有無法描述的難處。只能說「試著做的話就知道」。在講究邏輯解釋的現代，商業也往往重理論。所以就不能開發像Wii那樣的產品。至此，技術的對象是以自然科學為基礎所作的物理性技術。自然科學雖然是掌握客觀性的事物而做成具有通用性東西，但是技術的對象卻由於變成數碼而改變了。

話說所謂對象變成數碼是什麼意思，是指以人類本身為對象。自然科學是來自自然的最終來到自然。例如，將自然的現象通用化所做的的蒸汽機關，最後落實在活塞動作上。譬如引擎是在測量時速等客觀的精密度，但因為數碼技術與自然界分離的關係而不能客觀地測量。總之，對象是從最初的人類到最後回歸人類的緣故，評價的核心或主觀或體感。這變革在現代興起了！

坂井● 好來塢的電影成了心情好的判斷基準。

猪子● 是內容所致。無論是電影或音樂，內容的世界是從最初開始就這麼做。基於主觀，以有趣、舒服被評價著。由於數碼技術與自然科學被分離，科技自此也是主觀，最

後終於以有趣、舒服被評價般地完成了。任天堂領先實踐了這件事。

坂井●（美國蘋果）iphone會岔的理由也是一樣的。要放大照片的話，只要直接觸摸信息內容就可以了！連設計工程師緒方壽人，他年僅一歲半的小孩也能完美地操作喔！因為本能的有趣，能操作。許多專家都說「不會賣」，直到被發售之時。到目前為止之所以受歡迎的原因，就在於直接觸摸信息內容的感覺很棒！

豬子●對！最新的「新超級馬力歐兄弟Wii」開發了以不同等級多數人共同玩同一個遊戲的新樂趣。提供與從前的對戰和團戰完全不同遊戲方式的快樂。

這就是答案！解決了一直以來，不同等級的人不能一起玩的問題。我想現在的任天堂能那麼做的理由是因為經營團隊。

經營團隊的體制令人討厭

坂井●任天堂在二〇〇二年山內（溥）先生退休後，由岩田（聰）先生任社長的，是吧！

豬子●岩田先生以程式設計去做軟體的能力很強，竹田（玄洋）先生處理硬體工程，還有做創意的工本（茂）先生，組成三人體制。三個都是能創作東西的人。在能理解所謂心情好和有趣是無法用邏輯解釋下，邊做邊想。

Team Lab所設計的手機，於2007年在AU設計企劃案中被發表。界面變成了街區，依使用狀況改變區域。

在開發Wii的時候，製作了高達三、四十個操控器，嚐試依個別組合遊戲來製作。聽說那結果所產生的是Wii遙控器和Wii。

坂井●和山中（俊治）先生的Suica

（註：即台灣俗稱的西瓜卡，是日本ＪＲ發起的儲值ＩＣ卡，類似台北捷運卡）是相同的呢！不管用什麼角度觸摸Suica都可以的話，這在理論上是無法衍生的。結果在各種角度都試過後決定了13這角度。

猪子●我想，任天堂是一邊動手一邊思考「可能的藍領」。山內先生的厲害是在社長退休時，因為是MBA大受歡迎的時代，所以遴選的不是他那樣的人才而是程式設計師。擁有MBA的人是無法接受不能邏輯去解釋的東西，而且也無法理解創意。

坂井●如果任天堂開發手機，是很有趣的一件事。會對他要出什麼樣的東西深感興趣。不過，他們是絕

對不會那樣做的吧！豬子先生和我在二〇〇七年時一起就ＡＵ設計企劃案中手機的界面其使用方式發表了變化的原型。

猪子● 界面在區域形成，僅僅只是打工作上的電話，區域變成商務區，與朋友間的電話多成了熱帶國家休閒度假區。而從女友來的可愛郵件，區域便變得可愛。未接來信固積太多的話，恐怖份子就開始來破壞區域。在那樣的原型中，試圖對過去手機型式持有用戶表明無論如何都會變得更好的。手機已經表現走到選擇有界面軟體的時代了。

坂井● 今後任天堂要做的課題，我想是網路的利用吧！

猪子● 是呀！但還無法有效地運用網路。現在已經不是PlayStation和Xbox的競爭，而是變成和iphone了。對全部的日本製造業而言，硬體的時代已經結束，軟體的時代已經形成。但還沒意識到這情況的日本商人還很多。我想，到目前所做，還是在製作產品。在物質性產品的外部早已決定勝敗。建立包含網路的結構，成為了附加價值。Sony的隨身聽輸給了ipod，不就是象徵著硬體時代的結束嗎？

坂井● Sony它缺乏吸引客人的想法

猪子● 今後所謂的產品製作是，既做軟體、界面的設計，並求如何將網路密切結合的設計。美國的都市經濟學者李察‧佛羅里達（Richard L. Florida）其著作《創意‧階級的世紀》也有同樣的主張，不過我想，如果被認為可以從事所謂創作的藍領，他並非是頂尖的話，那麼日本的製造業是會很危險的。

京都的設計
by NIKKEI DESIGN

京都のデザイン
KYOTO NO DESIGN written by Nikkei Design

台灣中文版出版策劃：紀健龍 Chi, Chien-Lung
譯者：王亞棻 Tiffany Wang
文字潤校：王亞棻　紀健龍　周賢恭
中文版編排設計：磐築創意設計小組

發行人：紀健龍
總編輯：王亞棻
副總編輯：周賢恭
出版發行：磐築創意有限公司 Pan Zhu Creative Co., Ltd.
　　　　　新北市鶯歌區光明街171號6樓｜Tel: 02-26773979｜www.panzhu.com
總經銷商：龍溪國際圖書有限公司
　　　　　新北市永和區中正路454巷5號1F｜Tel: 02-32336838
　　　印刷：國碩印前科技股份有限公司
　　　初版一刷：2014.01
　　　定價：NT$440元　　　ISBN：978-986-81292-7-6

國家圖書館出版品預行編目(CIP)資料

京都的設計 / Nikkei design[著]；王亞棻總編輯.
-- 初版. -- 桃園市：磐築創意, 2014.01
　　面；　公分

　譯自：京都のデザイン
　　ISBN 978-986-81292-7-6(平裝)

　1.設計　2.日本京都市

960　　　　　　　　　　　　103002842

磐 築 創 意 嚴 選